Jeden Tag Mobil Fotografie

*Wie cool Fotos machen
mit Kamera des Telefons*

Michaela Willlove

ALLTAG mobile Fotografie
Copyright © 2019 von Michaela Willlove.

Alle Rechte vorbehalten. Gedruckt in den Vereinigten Staaten von Amerika. Kein Teil dieses Buches darf in technischen Besprechungen verkörperte ohne schriftliche Genehmigung ausgenommen im Falle von kurzen Zitaten in irgendeiner Weise verwendet oder reproduziert werden.
Dieses Buch ist ein Werk der Fiktion. Namen, Charaktere, Unternehmen, Organisationen, Orte, Ereignisse und Vorfälle entweder sind das Produkt der Phantasie des Autors oder verwenden fiktiv. Jede Ähnlichkeit mit realen Personen, lebend oder tot, Ereignissen oder Schauplätzen ist rein zufällig.

Komodo Press
Woodside Ave.
London, Vereinigtes Königreich

Buch und Umschlaggestaltung von Designern
ISBN: 9781093926774

Erste Ausgabe: April 2019

10 9 8 7 6 5 4 3 2 1

INHALT

JEDEN TAG MOBIL FOTOGRAFIEI

INHALTIII

WARUM MÜSSEN SIE MIT IHREM TELEFON ZU SCHIESSEN2

 MEINE ERFAHRUNG MIT SMARTPHONE FOTOGRAFIE5

DIE WAHL EINES TELEFON9

 LESEN SIE WEITERE KOMMENTARE14

 iPHONES VS. ANDROID PHONES15

 WAS WIR PRIORISIEREN16

 ZUBEHÖR FÜR MOBILE FOTOGRAFIE18

FERTIG MACHEN22

 DIE WAHL EINES KAMERA-APP22

SMARTPHONE FOTOGRAFIE-TIPPS25

 KENNEN SIE IHRE KAMERA26

 NAGELN SIE IHRE ZUSAMMENSETZUNG27

 VERWENDEN SIE DIE EINSCHRÄNKUNGEN FÜR STYLISTIC EFFECT43

 WAS FOTO: EIN PAAR IDEEN46

BEARBEITUNG AUF DEM SMARTPHONE69

ALLTAG MOBILE FOTOGRAFIE

 Bearbeitung auf dem Telefon ..70

 Bearbeitung auf dem Computer ...75

VERTEILEN IHRER BILDER ..**79**

 # 1 Eine Verbindung mit dem Web ..80

 # 2 Kennen Sie Ihre Telefon-Plan ..81

 # 3 Orte Ihre Arbeit teilen ...82

 Instagram..*83*

 FLICKR ..*88*

 TUMBLR.TWITTER&FACEBOOK ..*89*

 # 4 Lesen Sie das Kleingedruckte ...91

 # 5 Beitrag ..92

 # 6 Interact ...96

 # 7 Der Bigger Picture: Pro & Contra Ihre Arbeit des Teilens97

HALTEN SIE IHRE BILDER SICHER ..**101**

DRUCKEN DER BILDER ..**104**

 Möglichkeiten, um Ihre Smartphone Schüsse drucken ..104

FAZIT ...**108**

ÜBER DEN AUTOR...**109**

ANERKENNUNGEN..**110**

Warum müssen Sie mit Ihrem Telefon zu schießen

FOTOGRAFIE MEHR

ES SEI DENN, Du bist einer von diese bewundernswerte Menschen, die mit ihnen zu jeder Zeit, an der bereit sind, ihre Lieblingskamera trägt, stehen die Chancen, dass Sie oft große fotografische Möglichkeiten von Ihnen passieren sehen. (Nicht ganz da? Starten Fotos mit dem Telefon nimmt sich regelmäßig, und in kürzester Zeit wird die Welt von Foto Potenzial voll sein!)

Aber heutzutage, halten die meisten von uns unsere Telefone mit uns die ganze Zeit, die auch die meisten von uns haben eine Kamera mit uns

die ganze Zeit bedeutet. Und wegen der Fortschritte in der Smartphone-Design, das tut Kamera eine ziemlich gute Arbeit! Fantastische Aufnahmen sind jetzt in Ihrer Reichweite, jeder, wo Sie gehen. Sie können Ihr Handwerk leicht üben - und auf Ihre visuelle Aufzeichnung hinzufügen - jeden Tag.

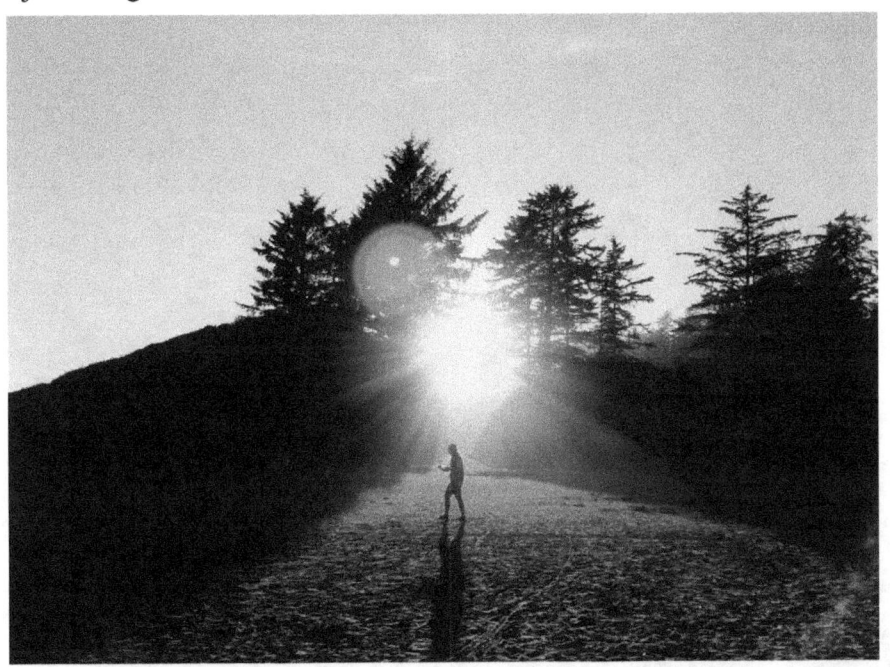

BUILD grundlegende Fähigkeiten

Smartphone-Kameras sind bei weitem nicht so stark wie DSLRs, und sogar einige Point-and-Shootings. Die Megapixel-Anzahl ist gering, und es fehlt ihnen die manuelle Kontrollen, die Sie seichte Tiefe des Feldes und gestochen scharfe Aufnahmen von Personen in Bewegung erreichen lassen. Und die Bearbeitung apps sind nichts im Vergleich zu Programmen wie Adobe Lightroom und Photoshop.

Also, was ist das Plus?

ALLTAG MOBILE FOTOGRAFIE

Wenn Sie nicht auf Ihre technischen oder Bearbeitung Kräfte verlassen kann einen großen Schuss zu erstellen, müssen Sie in die Grundlagen zurück: Zusammensetzung. Sie müssen mehr über das Licht denken, die Farben, die Linien, die Platzierung des Motivs. gezwungen, auf diesen Grundlagen zu konzentrieren für Ihre Fotografie erstaunliche Dinge tun.

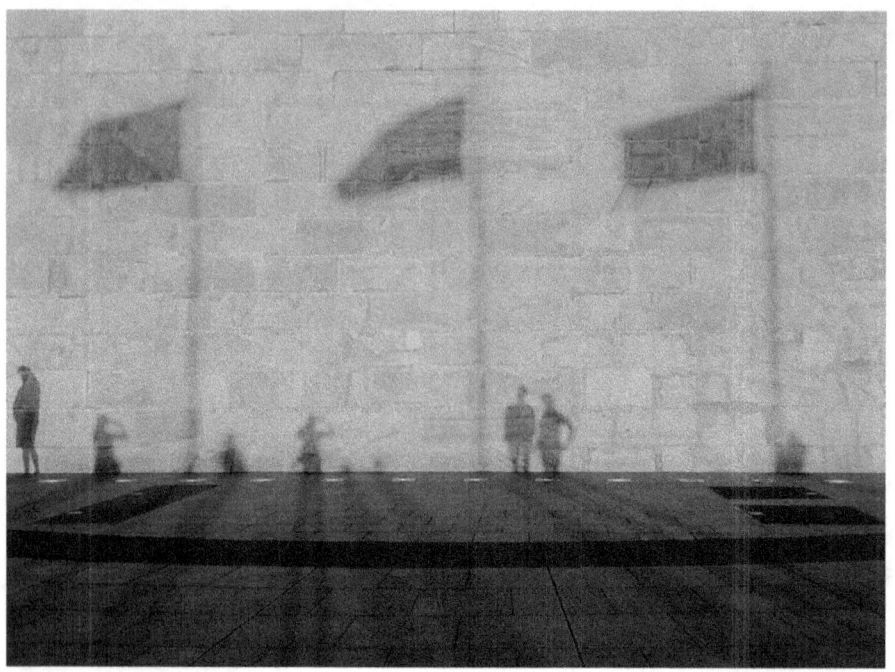

CONNECT

Wenn Sie Fotos auf einem Smartphone nehmen, die Chancen sind Sie wollen, dass sie zu einem bestimmten Zeitpunkt zu teilen. Stecken Sie in ein Foto-Sharing-Community wie Instagram oder Flickr, und machen Sie sich bereit, die Vorteile zu nutzen: Sie werden sich mit Freunden und anderen Fotografen, gewinnen wertvolle Feedback und lassen Sie sich inspirieren. Es gibt auch Geschichten von Menschen, die Gewinnung

neuer Kunden, lukrative Förderungen und ganze Karrieren dank ihrer Teilnahme an diesen Gemeinden!

Meine Erfahrung mit Smartphone Fotografie

Erstens, Einführungen! Ich bin Michaela. Ich bin ein Teilzeit-ninja hier bei Fotografie-Konzentrat. Ich werde Sie durch die spannende Welt der Smartphone-Fotografie anleiten!

Bis vor zwei Jahren war mein Handy genau das - ein Telefon. Ich habe weniger als 20 Fotos mit ihm in den vier Jahren ich es gehört!

Wenn ich wollte, dass meine Kamera verwenden, die ich hatte, war zu diesem Zeitpunkt regelmäßig für drei Jahre zu tun, habe ich eine DSLR. Und dann war es Zeit für ein Upgrade. Ich kaufte ein neues glänzendes Smartphone.

Der Tag kam es, Lauren forderte mich ein Jahr lang ein Foto einmal täglich zu teilen. Ich akzeptierte und unterzeichnet an diesem Nachmittag für Instagram auf. Und im vergangenen Jahr, die Dinge für mich geändert haben.

ALLTAG MOBILE FOTOGRAFIE

Ich habe mehr als 8.000 Fotos auf meinem Handy gemacht. Ich habe große Momente eingefangen - Abenteuer, Geburtstage, Feiertage - Momente, die, wie üblich, auch auf meine DSLR aufgenommen wurden. Noch wichtiger ist, habe ich die kleinen Momente eingefangen, die nicht eingetragen gehen neigen und so leicht vergessen werden, aber das letztlich den Großteil unseres Lebens bilden: Radtouren, Abendessen, nachmittags mit meinem Neffen auf den Spielplatz.

Ich habe mehr als 450 Fotos auf Instagram geteilt und sah Tausende von Bildern von anderen Menschen geteilt.

Ich habe verbunden - wenn auch nur in einem kleinen Weg - mit Menschen, die ich seit Jahren nicht mehr gesehen.

Ich habe gemacht Bekannte mit Fotografen, die ich nie getroffen habe und inspiriert worden (und eingeschüchtert) durch ihre unglaubliche Arbeit.

MICHAELA WILLLOVE

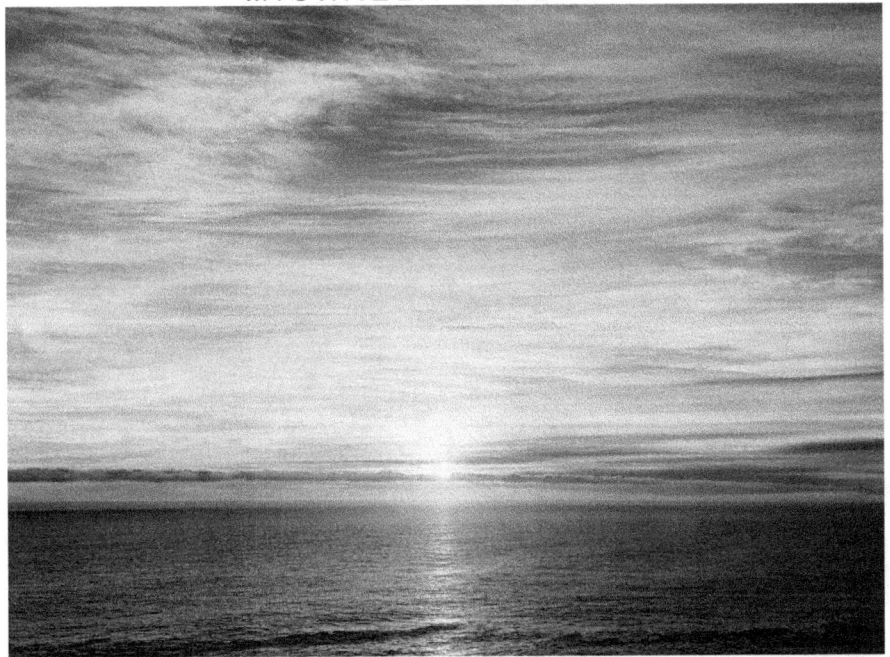

Fotografie war wieder spannend. Ich begann öfter ausgeführt wird, weiter ausgeführt wird, auf der Suche nach einem großen Schuss, immer meine Heimatstadt besser in dem Prozess kennen. Ich stand auf für Sonnenaufgänge, blieb ich für Nordlichter auf. Ich lernte mehr über die technischen Sachen und experimentiert mit neuen Stilen. Ich sah mehr erlebte ich mehr.

Es gab ein Kosten auch.

Ich habe Stunden damit verbracht, Bearbeitung und Untertitelung (und Wiederbearbeitung und Wieder Untertitelung) Fotos. Ich habe wenig Unsicherheiten kämpft über das, was ich sage, und jetzt online. Aber die Kosten sind so klein, im Vergleich zu der Platte, die ich habe: Die Fotos von Familie, Freunden und Abenteuer, und die Emotionen und Lehren auf diese Bilder angehängt.

Manchmal sehe ich auf diesen Fotos zurück und wünschte, ich sie mit einer besseren Kamera genommen hatte, aber ich weiß auch, dass, wenn

ALLTAG MOBILE FOTOGRAFIE

ich nur meine DSLR benutzt hatte, so viele diese Fotos einfach nicht existieren. Also, bis der Tag kommt, wo ich mich bringen mehrere Geräte zur Tasche um, immer bereit, es ist mir und meinem Smartphone. Und ich bin so aufgeregt, um zu sehen, wohin es mich führt.

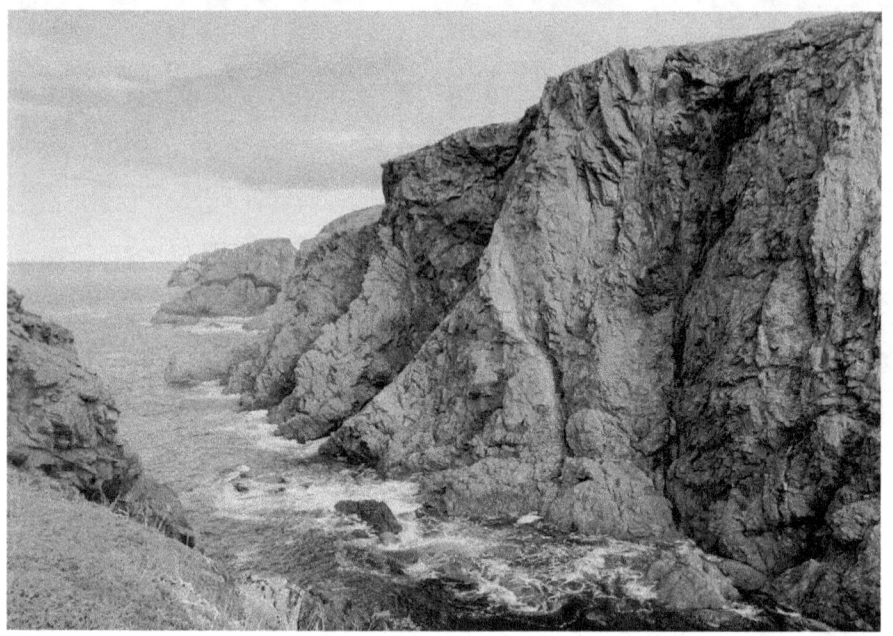

Ein Hinweis auf die Bilder in dieser POST

Im Wesentlichen die Fotos alle von Ihnen in diesem Handbuch werden wurden mit andedited auf meinem Smartphone genommen, ein Nexus 5. Blättern Sie durch, und Sie werden eine Vorstellung davon bekommen, was Sie können (und in einigen Fällen kann es nicht) tun mit einem Kamera-Handy.

Wenn ich eine andere Kamera verwendet oder einen Schuss auf meinem Computer bearbeitet, werden Sie eine Notiz so sagen sehen.

MICHAELA WILLLOVE

Die Wahl eines Telefon

WENN SIE AUF DEM MARKT SIND für ein neues Smartphone, können wir Ihnen leider nicht genau sagen, was zu kaufen. Zum einen wissen wir nicht alles, was es über jedes Smartphone da draußen zu wissen ist! Aber selbst wenn wir das gemacht haben, konnten wir nicht sagen, was das Richtige für Sie, weil wir Sie nicht wissen, wie Sie tun! Sie werden darüber nachdenken müssen, was Ihnen zur Verfügung steht, was man aus einem Telefon wollen, wie viel Sie zu zahlen bereit sind und so weiter.

Aber wir werden Sie hier nicht im Dunkeln lassen total. Wir können zumindest sagen, Sie ein wenig über das, was in einem Smartphone von einem fotografischen Sinn zu suchen. In der unten stehenden Tabelle finden Sie einige der wichtigsten Punkte, wie Sie sich von einer Fotografie Perspektive betrachten wünschen können. Denken Sie nicht, dass jedes

ALLTAG MOBILE FOTOGRAFIE

Telefon ein Gewinner auf allen diesen Fronten sein muss - wir wollen einfach die Augen auf einige der Funktionen zu öffnen, die da draußen sind und relevant für Fotografen. Letztlich ist es an Ihnen zu entscheiden, wie die Dinge unten zu priorisieren!

MICHAELA WILLLOVE

EIN PAAR DINGE, VON EINER FOTOGRAFIE PERSPEKTIVE ZU BETRACHTEN

Bildqualität
Wie sehen die Fotos aus der Kamera kommen wie? Überprüfen Sie für Dinge wie Schärfe, Kontrast, Sättigung und Farbe (Weißabgleich und Farbton). Online-Bewertungen mit Foto Beispiele sind eine große Hilfe hier!

Megapixeln
Wenn Sie schauen, um Ihre Bilder in größeren Größen zu teilen oder zu drucken, da ein sehr allgemein mehr Megapixel Regel auf einem Telefon ist besser.

Bildschirm
Betrachten Sie Dinge wie Bildschirmgröße, Auflösung und die Qualität des Kontrastes. These'll alle einen Unterschied machen, wie einfach es ist, die Kamera zu verwenden, insbesondere bei schwierigen Lichtverhältnissen, wie wenig Licht und direkte Sonne. Sie werden auch Einfluss auf, wie ähnlich das Bild auf Ihrem Telefon selbes Bild aussieht, wenn es online gebucht ist oder ausgedruckt.

ALLTAG MOBILE FOTOGRAFIE

Bildstabilisierung

In diesen Tagen einige Smartphone-Kameras sind ausgestattet mit Bildstabilisierung - eine Funktion, die Verschwommenheit durch Bewegung der Kamera verursacht reduziert. Dies kann einen großen Unterschied in der Qualität Ihrer Fotos und Videos machen, vor allem bei schlechten Lichtverhältnissen!

Videoqualität

Fast alle Kamera-Handys können HD-Video (1080p) aufnehmen. Aber einige Kamera-Handys auf schnellere Bildwiederholraten unterstützen Schießen (für Slow-Motion-Video). Und ein paar Schneide Smartphone-Kameras können auf einer Ultra High Definition (4K) Auflösung schießen.

Popularität

Als allgemeine Regel gilt, wenn Sie ein beliebtes Telefon entscheiden, haben Sie mehr Möglichkeiten, wenn es um Anwendungen und Zubehör kommt, und Sie werden leichter aufzuspüren Ersatzteile haben (wie USB-Kabel und Ladegeräte).

Betriebssysteme und Geräte-Kompatibilität

Wenn Sie es gewohnt sind mit einem bestimmten Betriebssystem zu arbeiten oder wollen Sie Ihr Handy mit anderen Geräten kompatibel zu sein, möchten Sie vielleicht ein Telefon aus der gleichen Marke wählen.

Lagerraum

Wenn Sie eine Menge Fotos zu nehmen planen (und / oder eine Menge von Anwendungen verwenden), können Sie für ein Handy mit viel Stauraum entscheiden möchten. Unsere aktuellen Handys haben 32 GB Speicherplatz, und wir würden irgendwie weniger nicht wollen.

Lebensdauer der Batterie

Ihre Lebensdauer der Batterie wird auf eine Menge Dinge abhängen (wie, wie viel Sie Ihr Telefon und welche Apps Sie laufen im Hintergrund), aber es lohnt sich, eine Vorstellung davon, was die maximale Lebensdauer der Batterie ist.

Andere Kamerafunktionen

Kümmert Sie Burstmodus, Belichtungssteuerung, Panorama Fähigkeiten, usw.? Wenn ja, tun Sie Ihre Forschung und sehen, ob das Telefon Sie beäugte sind mit diesen Merkmalen kommt (oder eine entsprechende App).

Preis

Als allgemeine Regel gilt, je besser die Kamera-Funktionen, desto teurer wird das Telefon sein. Wenn Sie ernsthaft über Smartphone-Fotografie sind, dann kann es sich lohnen, die Prämie zu zahlen. Aber nicht verlieren aus den Augen, dass Smartphones immer noch nicht die Qualität von DSLRs passen oder sogar erweiterte Point-and-Triebe (die Bilder, von denen Sie auf Plattformen wie Instagram und Flickr teilen können).

ALLTAG MOBILE FOTOGRAFIE

lesen Sie weitere

TOM'S GUIDE

Hier finden Sie ein Ranking für die besten Smartphone-Kameras von 2015 finden, wie sie in der Tech-Website gewählt, Toms Guide. Jeder Pick kommt mit einer vollständigen Überprüfung, so dass Sie ein gutes Gefühl dafür, was macht jede Kamera abheben.

TIPPS FÜR BESSERE SMARTPHONE

bevor Sie Ihr Schuss Snap, tun eine schnelle Überprüfung aller vier Ecken des Rahmens. Gibt es etwas, das wird dort ablenken von der fotografierten Person (wie ein Pop der Farbe oder einer Linie)? Wenn ja, sollten Sie Neukomposition Ablenkungen zu beseitigen.**Überprüfen Sie Ihre Ecken:**Wenn Ihr Motiv direkt an den Rand des Rahmens gedrückt, kann es ein wenig

Kommentare

Wenn Sie die Kamera nicht versierte (oder Telefon versierte) sind, dann überprüfen Sie mit jemandem, der ist! Sie wissen nicht, anyone? Keine Bange. Das Internet ist voll von Bewertungen von Menschen, die ihre Mikrochips von ihrem MEGABITES kennen. Hier sind ein paar Seiten

schreiben empfehlen Überprüfung wir heraus, bevor Sie kaufen.

iPhones vs. Android Phones

Eine virtuelle Tonne hat über die Vorzüge von iPhones und Android-Handys (wie eine schnelle Suche im Internet bestätigen werden!) Geschrieben worden ist, so werden wir dies kurz halten.

Es gibt zwei Haupttypen von Smartphones, die den Markt dominieren: iPhones und Android-Handys. iPhones werden ausschließlich von Apple, und führen Sie das iOS-Betriebssystem vorgenommen. Im Gegensatz dazu können Android-Handys durch ein Bündel von verschiedenen Unternehmen (Samsung, LG, etc.) gemacht werden. Der Name stammt stattdessen aus dem Betriebssystem der Telefone laufen - das Android-System von Google entwickelt.

Wenn Sie nicht sicher sind, ob ein iPhone oder ein Android-Handy zu bekommen, hier sind ein paar Dinge zu beachten:

ZUBEHÖR, APPS & KOMPATIBILITÄT

Historisch gesehen, haben iPhones die beliebte Wahl unter den Smartphone-Nutzer gewesen (oder zumindest Nutzer, die bereit sind, in teure Ausrüstung zu investieren) und so haben die Unternehmen bestrebt gewesen Apps und Zubehör zu entwickeln, die iPhone-kompatibel sind. Auf dem Zubehör vorne, wird dies durch die Tatsache, dass es relativ wenige Modelle von iPhone ist zu einem bestimmten Zeitpunkt verwendet werden. Die Hersteller können wissen, dass, wenn sie ein iPhone Zubehör machen, wird es mit einer großen Anzahl von Telefonen kompatibel sein.

Kontrast Jetzt, wo auf Android-Handys. Obwohl sie einen größeren

Anteil am Markt einnehmen als sie es einst tat, gibt es wesentlich mehr Arten von Modellen gibt - und so weniger Anreiz Zubehör zu machen. Auf der Vorderseite Apps, die Dinge Nivellierung ein bisschen aus, obwohl iPhone-Nutzer immer noch ein bisschen eine Kante zu haben scheinen (iPhone-Nutzer genießen eine höhere Qualität Uploads zu Instagram, zum Beispiel).

Schließlich ist einig Tech-Ausrüstung kompatibel nur mit bestimmten Telefonen. Jeder, der eine Apple-Uhr, zum Beispiel will, muss ein iPhone 5 (oder ein neueres Modell).

Kamera-Qualität

iPhones ist in der Regel die besten Kameras haben, betrachtet, und Apple ist immer die Kamera zwischen den Modellen drängen zu verbessern. Android-Handys sind in der Regel hinter einem wenig hinken, obwohl die letzte Runde der Android-Handy - vor allem Handys von Google entwickelt - in umranden.

PREIS

Wenn Sie ein neues, unlocked iPhone 6 mit einem angemessenen Betrag von Speicherplatz wollen, wird es Sie über US $ 700 kosten. Equivalent Android-Handys sind deutlich günstiger.

Was wir priorisieren

Wir freuen persönlich für ein Smartphone, das eine große Kamera hat und paßt zu unserem anderen Telefon braucht, ein einfach zu bedienendes Betriebssystem, große Ästhetik Priorisierung, einen guten Preis und eine

faire Garantie.

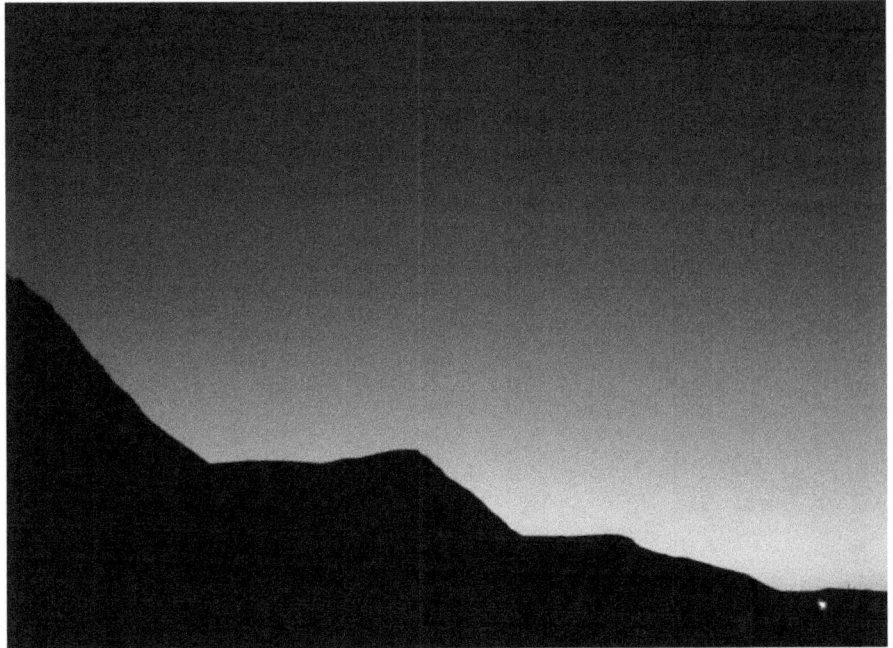

Ein Foto gerade aus meinem Smartphone-Kamera, bei schwachem Licht.

Auf der Kamera-Vorderseite speziell wollen wir eine Kamera-App, die einfach zu bedienen ist (oder zu wissen, dass wir eine bessere Alternative herunterladen können) und hervorragende Bildqualität. Wir empfehlen, bei Bewertungen gesucht, die zeigen, wie die Bildqualität Änderungen unter verschiedenen Bedingungen, die Aufmerksamkeit auf Dinge wie Kontrast, Farbqualität, Sättigung und Schärfe.

ALLTAG MOBILE FOTOGRAFIE

Ein Foto gerade aus meinem Smartphone-Kamera, in direktem Sonnenlicht genommen.

Alles, was gesagt wird, Ihre Prioritäten können sich von unseren unterscheiden - es ist Ihr Anruf! Aber wenn wir eine Sache, vor allem empfehlen können: versuchen, das Telefon, bevor Sie kaufen. Sehen Sie, wenn Sie mit einem Freund Telefon, oder dem Kopf zu einem Geschäft spielen können ein Testmodell auszuprobieren. Ist es intuitiv zu bedienen? Haben Sie, wie das Aussehen von den Fotos? Ist es für den Preis wie die richtige Passform sein?

Zubehör für mobile Fotografie

Wenn es um Zubehör geht, alles, was Sie wirklich mit Smartphone-

Fotografie brauchen, um loszulegen ist ein Smartphone mit einem Kamera-App und ein Ladegerät.

Aber ein Fall und Schirmschutz soll im Idealfall noch am selben Tag Sie Ihr Telefon gekauft werden.

DAS WESENTLICHE - FALL UND SCHIRMSCHUTZ

Stellen Sie sicher, setzen Sie sich mit einem guten Telefon Fall und Schirmschutz auf.

Du wirst dich treten, wenn Sie Ihr Telefon teuer kratzen, weil Sie nicht bereit waren, ein paar Dollar für die Schutzausrüstung zu berappen!

Eine schnelle Google-Suche nach Ihrem Modell plus die Begriffe ‚Fall' oder ‚Displayschutz' werden Ihnen gute Möglichkeiten aufzuspüren helfen. Wir kauften uns bei Best Buy.

Als Handy-Fotografie wird immer beliebter, Pop alle Arten von neuem Zubehör und Gadgets auf.

Hier sind ein paar (in der Regel) Unwesentlichen, die Sie vielleicht zu prüfen, über den run-of-the-mill Fall und Schirmschutz.

TELE LENS ATTACHMENT

Diese Linse vergrößert x18 so weit entfernte Objekte ganz in der Nähe angezeigt. Er kann an der Linse des Telefons durch eine Klammer verwendet wird.

Es kommt auch mit einem Stativ, die das Telefon Unschärfe durch Verwackeln der Kamera zu vermeiden hilft zu beruhigen.

Ich habe dieses Objektiv für eine Spritztour im Zoo, und Sie können

ALLTAG MOBILE FOTOGRAFIE

sehen die Ergebnisse unter. Sie können diese Linse von Amazon bekommen.

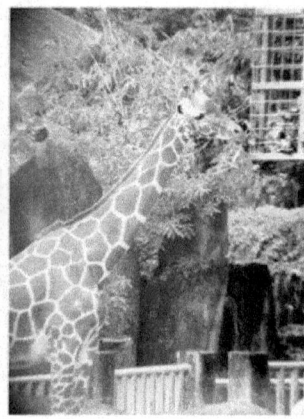

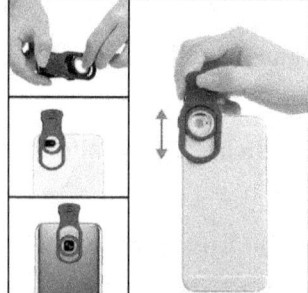

Step 1: Adjust the clip slowly, the metal ring can move along the groove, make sure the lens is centered over your phone's camera.

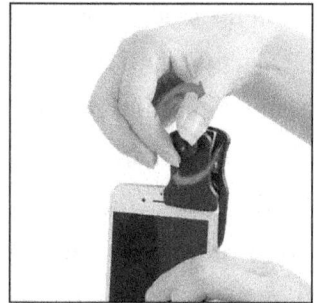

Step 2: Tighten the clip screws to stabilize the clip.

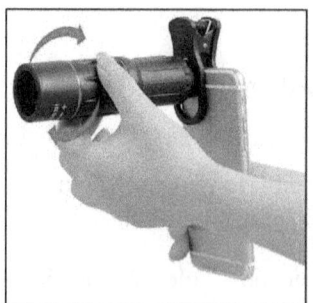

Step 3: Attach the lens onto your mobile phone with the lens over your phone's camera.

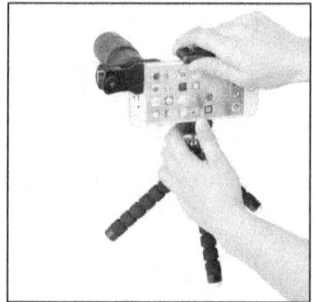

Step 4: Now you are ready to take pictures.

MICHAELA WILLLOVE
Oben: Ergebnis Zoo Foto mit Tele- und Schritten zum Anbringen des Teleobjektivs

PORTABLE AKKU

Ein tragbarer Akku-Pack können Sie Ihr Telefon aus einer Batterie aufzuladen. Es ist ein tolles Extra für Camper, Wanderer, Reisende und alle, deren Telefon läuft vor dem Wunsch heraus zu fotografieren tut!

WASSERFESTE HÜLLE

Eine voll wasserdichte Gehäuse ermöglicht es Ihnen, Ihr Telefon in Wasser für einen bestimmten Zeitraum zu versenken - Sie werden in der Lage sein, Schüsse zu schnappen, ohne ein Problem in regen, Schnee oder auch in einem Pool oder das Meer! Einige dieser schweren Fälle sind so dick, dass sie die Reaktionsfähigkeit Ihrer Touchscreen reduzieren kann, so Bewertungen lesen, bevor Sie kaufen.

LINSEN

In diesen Tagen können Sie eine ganze Reihe von Linsen speziell für Smartphone-Fotografie entwickelt finden, darunter Weitwinkel- und Makro-Objektive. Wir haben sie sie nicht ausprobiert, aber die Bewertungen im Überfluss!

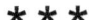

Fertig machen

So, das haben Sie sich GOT eine schicke Smartphone - Gratulation! Sie sind Juckreiz wahrscheinlich genial Fotos zu Beginn der Einnahme, aber das Wichtigste zuerst: Lassen Sie uns sicherstellen, dass Sie die beste Kamera-App für den Job haben.

Die Wahl eines Kamera-App

Wenn Sie ein Smartphone kaufen, wird es wahrscheinlich kommt mit einem Standard-Kamera-App vorprogrammiert. In einigen Fällen wird diese App genau das, was Sie brauchen! Und in einigen Fällen ... na ja, sagen wir einfach, können Sie es besser machen.

Um die Qualität der Kamera-App auszuwerten, zuerst sicherstellen, dass es alle ihre Funktionen aktiviert ist (in einigen Fällen kann die Standardeinstellung sein kann für die zusätzlichen Funktionen

ausgeschaltet werden). Sobald Ihre Kamera-App vollständig aktiviert ist, testen Sie es aus, um zu sehen, was es ermöglicht tun. Wenn Sie die Funktionalität mögen, awesome! Wenn nicht, sollten Sie eine Alternative aus dem App-Store versuchen.

Nicht sicher, was Sie achten sollten? Hier sind ein paar Dinge, die wir denken, eine Kamera-App erlauben sollten Sie zu tun:

Es gibt einige Kamera nun apps heraus, mit denen Sie noch mehr Kontrolle über das Aussehen Ihrer Bilder zu gewinnen. Zum Beispiel, einige können Sie Ihre Einstellungen manuell anpassen, schießen in High Dynamic Range und sogar in Tiff oder .dng Formaten aufnehmen, um die Bildkomprimierung zu minimieren. Sie können auf jeden Fall von sehr gut ohne dieses Maß an Kontrolle zu bekommen, aber ich fühle mich frei, mit dieser erweiterten Kamera-Anwendungen zu experimentieren, wenn diese

CAMERA APPS - GRUNDFUNKTIONEN ZU SUCHEN

- **In Rasterlinien an den Rahmen:** Dies macht es einfacher Ihre Themen zu bekommen zentriert, Ihren Horizont Ebene usw.
- **Aktivieren oder deaktivieren Flash**
- **Stellen Sie einen Timer**
- **Passen Sie Ihre Belichtungsstufe leicht**
- **Sperren Sie Ihren Fokus und Belichtungsstufe:** Sobald Sie Fokus oder Belichtung gespeichert haben, sollten Sie in der Lage sein, Ihre Aufnahme ohne den Brennpunkt oder Belichtungsstufe Wechsel neu zusammenstellen
- **Video drehen**

ALLTAG MOBILE FOTOGRAFIE

wie Ihre Art der Sache klingt!

Und beachten Sie auch, dass einige Bearbeitung und gemeinsame Nutzung apps (wie instagram) Umfassen sowie eine Kamerafunktion. Es gibt viel Auswahl da draußen!

MICHAELA WILLLOVE

Smartphone
Fotografie-Tipps

WENN ES KOMMT AUF UNSERE SMARTPHONE Fotografie, unsere allgemeine Philosophie ist die Kamera Einschränkungen als seine Vorteile zu sehen.

Hier ist, was ich meine.

Kamera-Handys sind nicht annähernd so mächtig DSLRs. Sie sind nicht einmal so stark wie einige Point-and-Shootings gibt. Zum größten Teil fehlen sie die manuellen Kontrollen oder die Hardware, die Sie sagen müssen, eine verträumt seichte Tiefe des Raumes schaffen, einen scharfen Schuss von jemandem in Bewegung setzen, oder eine Aufnahme bei schlechtem Licht, das nicht mit Lärm gespickt ist.

Hier ist die gute Nachricht: Wenn Sie technisch begrenzt sind, müssen Sie sich selbst auf andere Weise drücken, um einen Schuss Arbeit zu machen. Und wie Sie bald sehen werden, sich in Schub tolle

ALLTAG MOBILE FOTOGRAFIE

Aufnahmen von Ihrer Kamera-Handy zu bekommen, werden Sie grundlegende Fähigkeiten entwickeln - einige der Schrauben und Muttern von großer Fotografie!

Also lassen Sie uns in sie einzutauchen, und lernen, wie man überzeugende Aufnahmen mit Ihrem Smartphone Kamera aufzunehmen. Sobald wir die Grundlagen nach unten haben, werden wir Sie mit ein paar Ideen von Haken, was zu fotografieren, damit Sie rechts in die Smartphone-Fotografie tauchen.

Kennen Sie Ihre Kamera

Das Wichtigste zuerst: Bringen Sie Ihre Kamera kennen. Testen Sie die verschiedenen Modi (Panorama, Video, etc.) unter verschiedenen Bedingungen - wie wenig Licht, direkte Sonne, und wenn Ihr Motiv bewegt - um zu sehen, was die verschiedenen Modi zeichnen sich und wo sie ein wenig zu kurz.

Zum Beispiel hat mein Telefon sowohl einen Standard-Modus, in dem ich meine Belichtung manuell einstellen kann, und eine [High Dynamic Range (HDR) Modus](), Dass erzeugt einen einzigen Schuss aus mehreren Bildern mit unterschiedlichen Belichtungen aufgenommen.

Mein Standard ist auf HDR zu schießen, wie der resultierenden Schuss zum Leben in seiner Abstufung von Licht zu dunkelen Tönen und seine Farbe mehr wahr sieht (nicht eingängig, aber da sind wir!). Ich Umschaltung auf den Standard-Modus, wenn ich muß ernsthaft die Belichtung erhöhen oder zu verringern, oder bei schlechten Lichtverhältnissen (wo der HDR-Modus zu konzentrieren kämpft). Meine Kamera hat auch eine Objektiv Blur-Funktion, die mir eine seichte Tiefe des Feldes imitieren können, aber es ist ein bisschen klobig, damit ich es

nicht viel nutzen.

Zu wissen, wie Sie Ihre Kamera verschiedenen Modi arbeiten wird Ihnen helfen, mehr Kontrolle über das endgültige Aussehen Ihrer Aufnahmen haben. Alles was man braucht ist ein wenig Übung!

Und vergessen Sie nicht, dass Sie 3rd-Party-Kamera-Apps herunterladen können, die Ihnen zusätzliche Funktionen geben kann.

Nageln Sie Ihre Zusammensetzung

Verbringen Sie ein wenig Zeit auf Instagram, und Sie werden entdecken, dass Fotografen mit großen Gefolgschaften etwas gemeinsam haben, ob sie fotografieren Mode, Familien, wild lebende Tiere oder Wasserfälle. Das gemeinsame Merkmal: Ein großer Kompositionsstil.

Was Zusammensetzung ist, fragen Sie? Im Wesentlichen, wenn Sie einen Bildausschnitt, Sie entscheiden, wie die visuellen Elemente in Ihrem Rahmen zu arrangieren - Elemente wie Linien, Formen, Farben und Licht. Die sich ergebende Anordnung ist Ihre Zusammensetzung.

ALLTAG MOBILE FOTOGRAFIE

„Zusammensetzung ist die Platzierung oder Anordnung von visuellen Elementen oder Zutaten in einem Kunstwerk, im Unterschied zum Gegenstand einer Arbeit." - Wikipedia.

Ihre Zusammensetzung Auswirkungen nicht nur das Aussehen Ihres Bildes - wie, ob es sich anfühlt, statisch oder dynamisch - aber auch, wie Sie Ihre Zuschauer denken und fühlen darüber. Ein Schuss von einem mehrere Fußgänger eine Straße überqueren kann das Auge nicht fangen, aber ein Schuss von einem einzigen Fußgänger könnte eine Reihe von Gefühlen oder Ideen, von Einsamkeit Abenteuer vermitteln.

Mit dem Smartphone-Fotografie, ist der Schlüssel, weil Zusammensetzung, zum größten Teil, alles in Ihrem Rahmen im Fokus sein wird. Sie können Ihre Öffnung verwischen Sie alle Hintergrunddetails nicht anpassen, so dass Sie ein bisschen härter arbeiten die Elemente in Ihrem Rahmen für einen großen Schuss zu machen, um sicherzustellen, dass Ihre Nachricht in Verbindung steht.

Darüber hinaus stehen die Chancen, dass, wenn Sie auf Instagram hochladen, werden Sie gehen den Großteil Ihrer Bearbeitung mit einem nicht-so-leistungsstarken Editing-App zu tun, anstatt Lightroom oder Photoshop. Sie müssen es richtig in der Kamera bekommen - Ihre App wird nicht Sie von größeren Fehlern sparen!

Hier sind ein paar Dinge, die wir suchen, wenn wir Fotos mit unserer Smartphones zusammensetzen:

LICHT

Licht kann einen großen Einfluss auf den Look and Feel Ihrer Bilder. Stellen Sie sich die gleiche Szene durch das weiche goldene Licht des Sonnenaufgangs im Vergleich zu dem harten, Schatten schöpfMittagsLicht beleuchtet.

Licht kann auch direkte Aufmerksamkeit helfen. Wir neigen dazu,

zuerst die Dinge zu sehen, die hell erleuchtet sind, oder in Art und Weise beleuchtet, die sich dramatisch von dem Rest der Szene unterscheidet.

Licht kann die Farbe des Schusses ändern, auch! Zum Beispiel Tageslicht neutral oder leicht blau sein neigt, Sonnenaufgang und Sonnenuntergang Licht neigen dazu, warm, und das Licht vor Sonnenaufgang und nach Sonnenuntergang ist viel mehr blau. Da Kameras für Veränderungen in der Farbe des Lichts anzupassen nicht so gut wie unsere Augen tun können diese Farben zeigen sich sehr stark in Ihren Fotos.

Oben: Nach Sonnenuntergang neigt natürliches Licht einen Blaustich zu haben. Meine Augen wussten, dass der Schnee war weiß, aber mein Smartphone-Kamera registriert es als Super-blau - keine Bearbeitung angewendet!

Halten Sie die verschiedenen Effekte von Licht daran, wie Sie schießen, und suchen Sie nach Licht, die Ihre Botschaft verbessert. Wenn

Sie nicht die Wirkung wie eine Lichtquelle auf dem Bild ist, es ändert sich - schalen Sie ein Overhead-Licht aus und nur mit Fenstern Licht, komm zurück zu Ihrem Schuss bei Sonnenuntergang statt Mittag schießen, oder positionieren Sie sich (oder Ihre subject), bis das Licht fällt, wo Sie es wollen.

LINES

Die Linien sind enorm leistungsstarke Elemente! Siehe unsere Augen eine gute Linie lieben. Ob es gewellt, gerade oder gekrümmt oder impliziert (wie eine Linie, die durch lose beabstandet Menschen angelegt), wird Latch unsere Augen auf die Linie folgen und es bis zum Ende.

Hier ist, was das bedeutet für Ihre Fotos: Wenn Sie Ihre Zuschauer wollen auf dem Motiv suchen, legen Sie sie am Ende einer Zeile (oder eine Reihe von Linien, für noch mehr Aufmerksamkeit lenkende Kraft!).

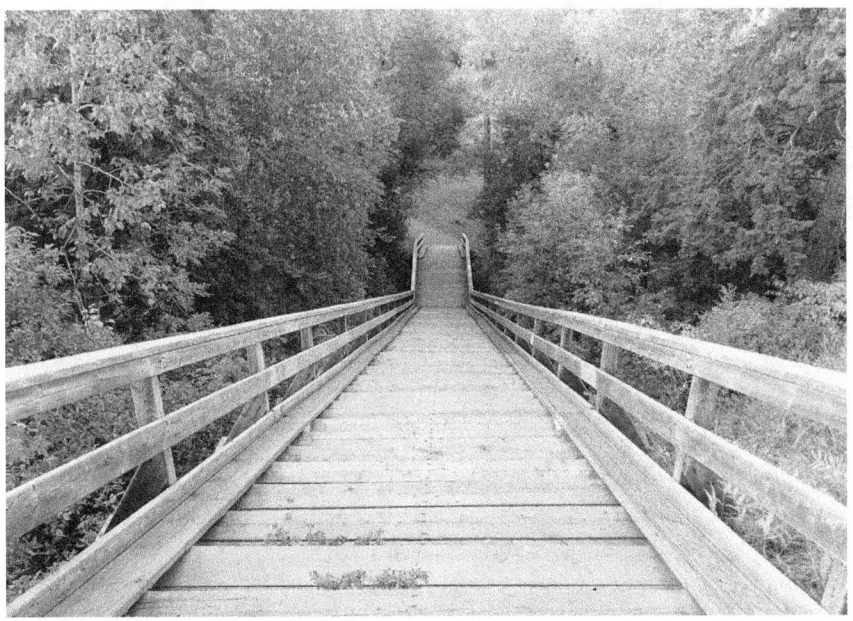

ALLTAG MOBILE FOTOGRAFIE

Oben: Die diagonalen Linien der Treppe sind ein Magnet für das Auge! Platzieren Sie das Motiv am Ende dieser Zeilen, und Ihre Zuschauer sind sicher, sie zu sehen!

Es gibt alle Arten von Linien gibt, und sie tun verschiedene Dinge für unsere Fotos. Horizontale und vertikale Linien neigen statisch zu fühlen, neigen diagonale Linien dynamisch zu fühlen, und wellige oder gekrümmte Linien sind sowohl dynamisch als auch ein wenig sanfte. Wenn Sie ein bestimmtes Gefühl, in einem Schuss erstellen möchten, übernehmen die Arten von Linien, die das Gefühl zu verbessern!

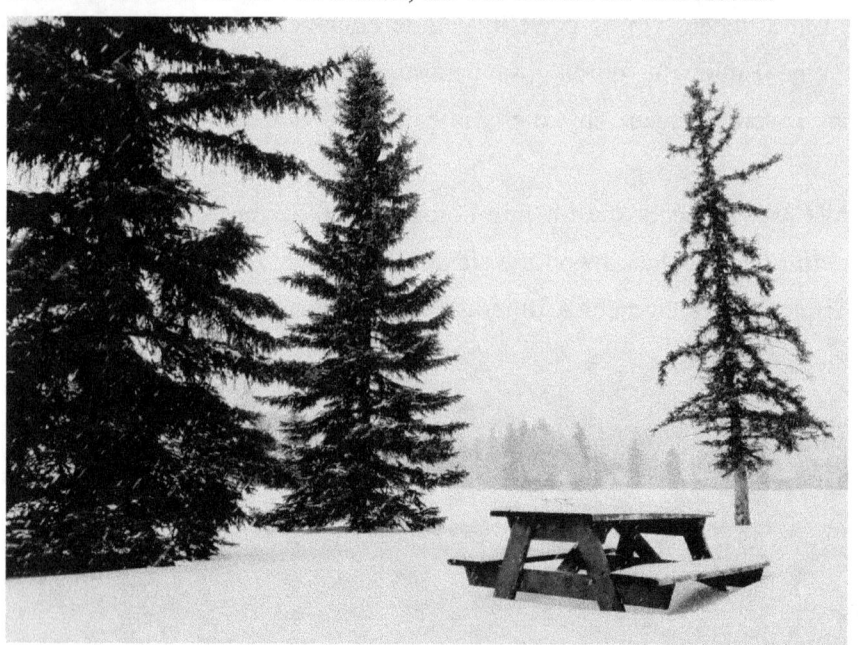

MICHAELA WILLLOVE

Oben: Im ersten Bild sind die diagonalen Linien der Bäume und Picknick-Tisch geben dem Schuss eine dynamischere Gefühl. Im zweiten Bild, wenn diese Linien gerade sind, fühlt sich der Schuss viel mehr statisch.

PLATZ

Schauen Sie sich die beiden Fotos unten. Welches Foto macht das Thema mehr aus? Es ist derjenige mit all dem leeren Raum!

ALLTAG MOBILE FOTOGRAFIE

Oben: Gegen einen krassen blauen Hintergrund, die Zweige und Blätter des Baumes wirklich Ihre Aufmerksamkeit erregen. Im zweiten Schuss,

MICHAELA WILLLOVE
dann ist es nicht so klar, wo Sie den ersten Blick sind angeblich zu.

Wenn Sie Ihr Motiv mit dem leeren Raum umgeben - oder negativem Raum, wie Fotografen nennen - es vereinfacht den Rahmen. Es gibt weniger Dinge von der fotografierten Person abzulenken, so wirklich, dass Subjekt erscheint.

Der Himmel macht für großen negativen Raum, aber suche nicht-störenden Raum auch anderswo - in der Architektur oder auch die Natur! So stellen Sie sicher, es gibt keine großen Elemente (wie Ausbrüche von Farbe oder großen Linien), die davon entfernt Ihre Augen ziehen.

Oben: Es gibt Unmengen von Elementen im Spiel in der Aufnahme oben, und keinen wirklichen negativen Raum. wie eine Person - - Wenn wir ein Thema dort fallen gelassen alle diese Elemente würden wahrscheinlich ablenken. Aber auf seinem eigenen, es ist eine interessante Schuss voller Details!

ALLTAG MOBILE FOTOGRAFIE

Und manchmal kann man überhaupt keinen negativen Raum will! Ein Bild, das mit Elementen gezielt voller ist kann auch interessant sein!

FRAMES

Wie leeren Raum, können Rahmen helfen, den Fokus auf dem Thema zu stellen. Sie scheinen zu schreien: Hey look! Das Ding hier ist so wichtig, dass sie ihre eigenen Rahmen bekommen!

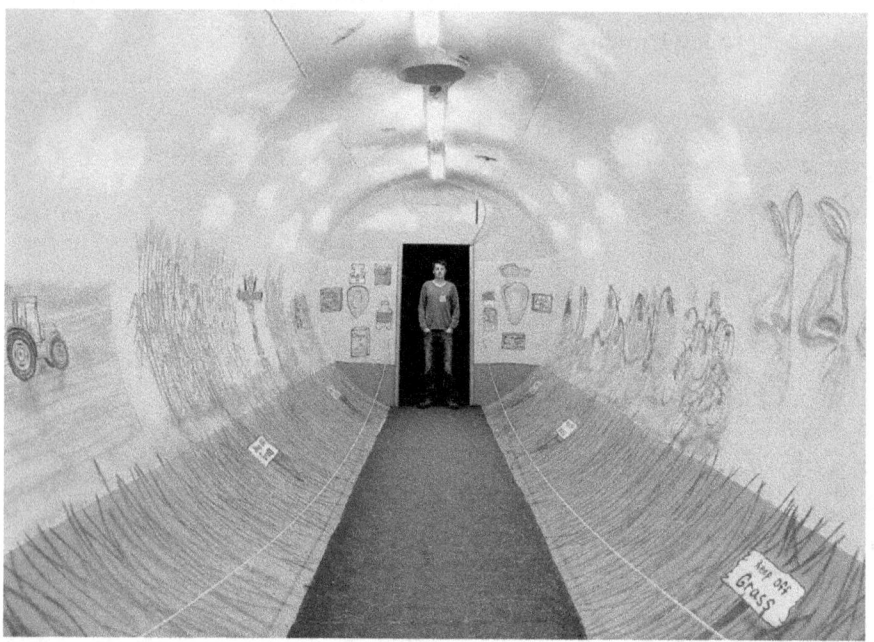

Oben: Ihr Thema in einem Rahmen platzieren - in diesem Fall einen wörtlichen (die Türzarge) - ist eine gute Möglichkeit, die Aufmerksamkeit auf sich zu ziehen!

Frames hat das Bonus-Feature hinzuzufügen kühles visuelles Interesse zu Ihrem Schuss. Werden Sie kreativ mit Ihren Bildern, finden sie in den Bäumen, architektonischen Besonderheiten - Sie können sogar machen Rahmen mit den Händen!

MICHAELA WILLLOVE
FARBE

Farbe kann eine große Rolle in Ihren Bildern spielen!

Denken Sie daran! Farbe kann die Stimmung der Szene ändern: ein Bild mit Regenbogenton gefüllt viel anders als ein mit gedämpften Tönen fühlt, und ein Bild in Farbe fühlt sich anders als das gleiche Bild in Schwarzweiß umgewandelt.

Farbe kann auch Ihre Zuschauer Aufmerksamkeit lenken: ein Pop der Farbe, die von dem Rest der Töne in der Szene aus geht stehen unterscheidet.

Oben: Auch wenn die Textur über den Rahmen ziemlich ähnlich ist, können die Augen nicht helfen, aber auf den hellen Pop von rot zu springen.

So achten Sie genau auf die Farben in der Szene. Haben sie Ihre Nachricht, oder einen Konflikt mit ihm verbessern? Haben sie die

Aufmerksamkeit auf Ihr Motiv richten, oder davon ablenken? Wenn die Farben nicht berufstätig sind, und Sie nicht beabsichtigen, in Schwarz-Weiß zu konvertieren, sollte Neukomposition!

Instagram TIPP: COLOR

Einige Instagrammers nehmen ihre Berücksichtigung der Farbe einen Schritt weiter durch die Aufmerksamkeit, wie die Farben in den verschiedenen Fotos in ihrer Galerie ineinander greifen. Sie werden Menschen, die scheinen besondere Schattierungen, und einige, die Galerien jagen Farbe im Laufe der Zeit zu ändern. Es dauert Arbeit und Zurückhaltung nur Fotos posten, die in einem Farbschema passen, aber es ist eine gute Möglichkeit, sich zu drücken, um aus und suchen Sie nach einem Schuss!

REFLEXIONEN & SCHATTEN

Reflexionen und Schatten sind große Elemente mit in Ihren Fotos zu spielen!

MICHAELA WILLLOVE

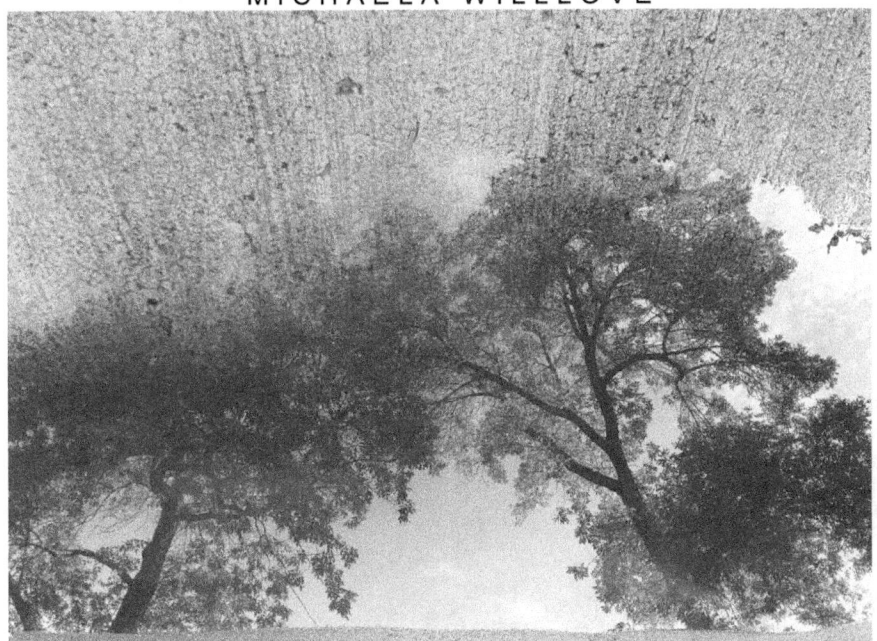

Oben: In dieser Fotografie einer Pfütze (den Kopf gestellt), dient der Reflexion der Bäume als Subjekt und ermöglicht es dem Betrachter die Szene vorzustellen, die außerhalb des Rahmens vorhanden ist.

Eine interessante Reflexion oder Schatten kann ein Subjekt in seinem eigenen Recht sein. Es kann auch, dass der Raum existiert über den Rahmen vorzuschlagen verwendet werden, Intrigen zu Ihrem Bild hinzufügen.

ALLTAG MOBILE FOTOGRAFIE

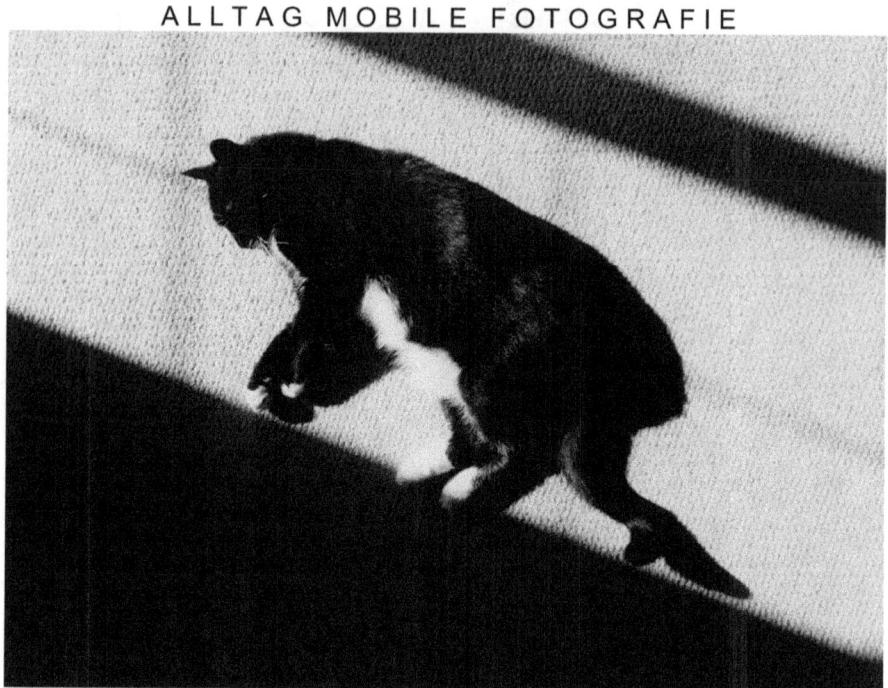

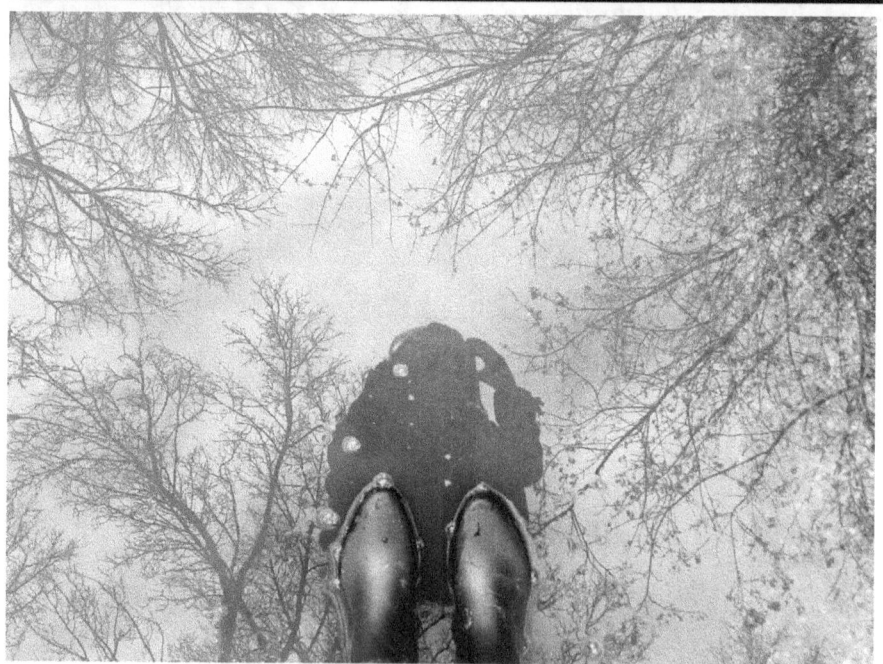

Oben: Im ersten Foto, schaffen starke Schatten Linien, die die napping

MICHAELA WILLLOVE

Katze umrahmen. In dem zweiten, bildet mein Spiegel Teil des Subjekts (zusammen mit meiner Gummistiefel), während die Reflexion der Bäume als Rahmen dient.

TIPPS FÜR BESSERE SMARTPHONE ZUSAMMENSETZUNGEN

- Aufrichten: Wenn eine Linie, die gerade sein sollte - wie der Horizont - windschief in einem Foto sieht, ist es störend sein kann. Also, wenn Sie gezielt eine Linie wollen windschief sein, seien Sie besonders vorsichtig Ihre Linien gerade zu bekommen. Aktivieren der Rasterlinien an Ihrer Kamera ist dies viel einfacher!
- Holen Sie Ihr Motiv aus dem Zentrum: Platzieren Sie das Motiv in der Mitte des Rahmens ein wenig langweilig nach einer Weile erhalten. Geben Sie die Drittel-Regel einen Versuch: stellen Sie sich Ihr Bild in ein 3x3-Raster unterteilt ist, und legen Sie Ihr Motiv an einen der resultierenden

Plus, Reflexionen und Schatten können andere Elemente wie Linien oder Rahmen schaffen - Elemente, die verwendet werden können, Ihre

ALLTAG MOBILE FOTOGRAFIE

Aufmerksamkeit des Betrachters auf einen bestimmten Teil der Szene zu lenken. Versuche es!

ZUSAMMENSETZUNGEN (FORTSETZUNG) DxOMark

unangenehm sein, zu betrachten. Geben Sie ihm eine Atempause von etwas Platz zwischen ihm verlassen und dem Rand des Rahmens. (Und natürlich bricht mit dieser Idee ganz, wenn es nicht Ihrem gewünschten Effekt entsprechen!)**Lassen Sie ein wenig Platz an den Rändern:** Diese Seite gibt Ihnen eine eingehende Überprüfung der Kamera auf fast allen großen Smartphone gibt. Besonders gut gefällt uns die intuitive Gestaltung der Bewertungen, eine Punktzahl von 100, die Preise für Dinge wie Belichtung und Kontrast, Farbe, Autofokus, Lärm, Stabilisierung, Lärm und mehr - sowohl für Fotos und Videos!

Verwenden Sie die Einschränkungen für Stylistic Effect

ALLTAG MOBILE FOTOGRAFIE
SHUTTER SPEED

Manchmal, Ihr Telefon wird Ihre Verschlusszeit zu reduzieren, mehr Licht zu lassen. Und das bedeutet, alles, was verschwommen am Ende bewegt sich möglicherweise zu sein.

So nutzen Sie es! erstellen Gezielt Bilder, dass der Fang mit unscharfen Elemente - sie können Ihre Fotos ein dynamischeres Gefühl verleihen. In einigen Fällen können sie sogar zu einigen ziemlich cool, abstrakt aussehende Schüsse.

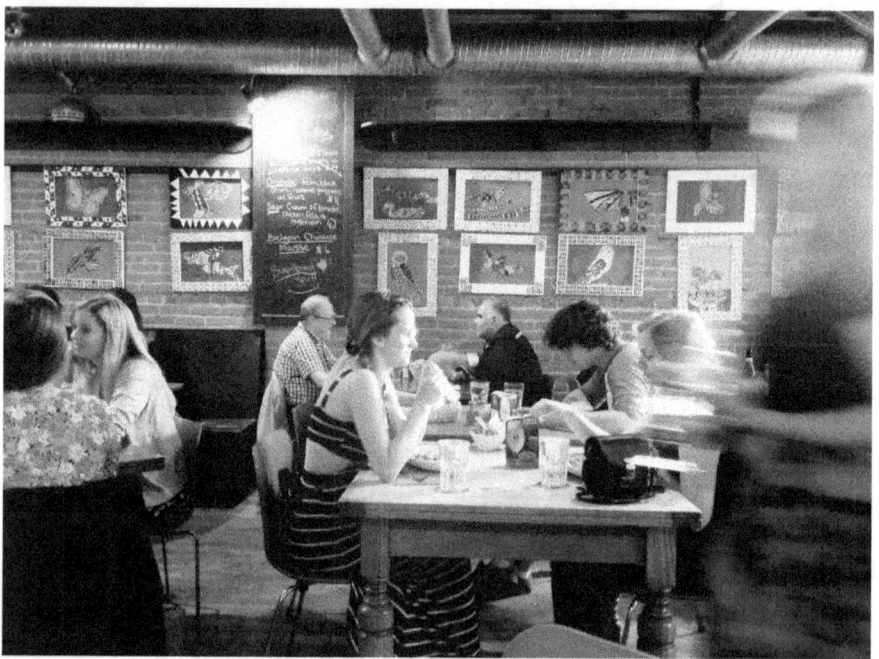

Oben: Um die schlechten Lichtverhältnisse des Restaurants zu bekämpfen, mein Telefon automatisch eine niedrige Verschlusszeit gewählt. Als Ergebnis endete die Kellnerin zu Fuß durch den Schuss verschwommen auf. Und das war toll - es ist besser die pulsierende Natur des Ortes vermittelt!

MICHAELA WILLLOVE
AUTOFOKUS

Während wir den Autofokus auf unseren Telefonen gefunden haben ziemlich gut zu sein, es ist nicht perfekt - manchmal, es den Fokus ganz verfehlt. Verwende das! Die resultierenden verschwommenen Aufnahmen können ein bisschen wie Impressionistmalereien aussehen. Irgendwie cool!

Oben: Um auf mein Handy fair zu sein, ich nahm diesen Schuss, während ich auf einem sich bewegenden Fahrrad war, und mein Motiv zu bewegte. Die Kamera kämpfte Fokus zu finden, aber das verschwommene Ergebnis ist irgendwie cool!

DYNAMIKBEREICH

Wenn Sie mit einer DSLR oder anderer fortschrittlicher Kamera zu schießen gewöhnt sind, werden Sie schnell lernen, dass das Telefon nicht den gleichen Dynamikbereich erfassen kann - die Reichweite der Töne

zwischen dem hellsten und den dunkelsten Punkt in der Szene. Aber das ist in Ordnung! Dunklere darks können mehr Rätsel zu Ihrem Foto hinzufügen und geblasene Highlights ätherisch aussehen können.

Und wenn Sie unbedingt brauchen mehr Dynamik zu erfassen, versuchen Sie auf Ihrem Telefon HDR Aufnahmemodus (wenn sie eine hat), oder Ihr Handy in der Tasche zu verlassen und wechseln Sie wieder zu Ihrer fortgeschritteneren Kamera.

Was Foto: Ein paar Ideen

Auch bei den technischen Grenzen der Smartphone-Kamera, gibt es immer noch eine große Menge der Wahl, wenn es darum geht zu entscheiden, was zu fotografieren. Wenn Sie nicht sicher sind, wo Sie anfangen sollen, sind

hier ein paar grundlegende Ideen, um Ihnen in der Smartphone-Fotografie Mentalität zu bekommen. Fühlen Sie sich nicht wie Sie tun müssen, um alle (oder jeder!) davon. Verwenden Sie sie als Ausgangspunkt, um Ihre eigenen Ideen zu bekommen fließt. Schon bald werden Sie Ihre (Smartphone Foto) Stimme finden!

ALLTAG

Einer der großen Trends mit Foto-Sharing-Dienste - vor allem Instagram - ist der Dienst als visuelles Tagebuch oder Journal zu verwenden. Das bedeutet, dass statt nur Ihre kommerzielle Arbeit oder Ihre Urlaubsfotos zu teilen, Sie Fotografie nutzen, um Menschen einen Blick in den Alltag zu geben - was Sie essen, wohin du gehst, die Sie hängen mit, wenig Details in Ihrer täglichen Umgebung, fängt Ihr Auge.

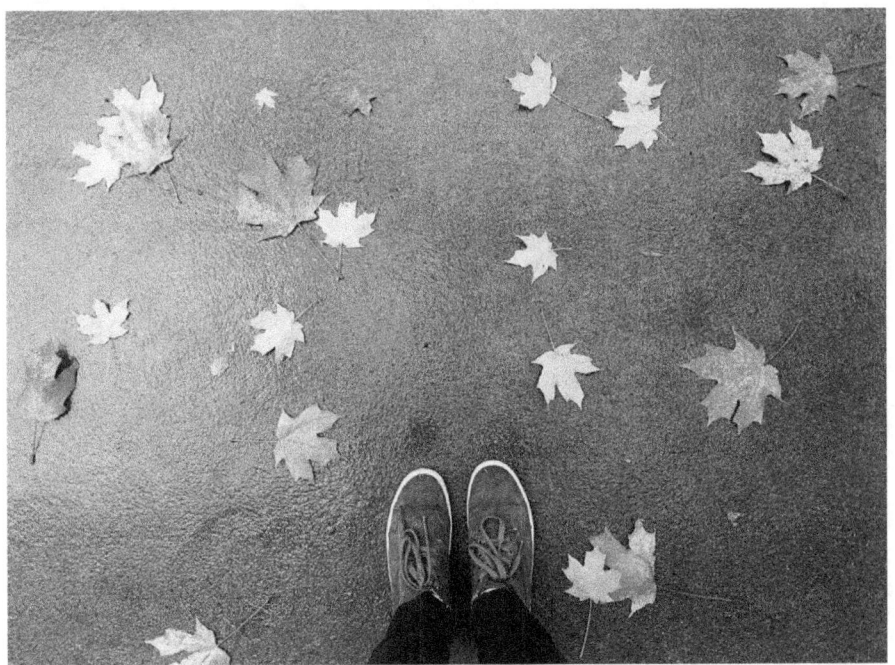

Es gibt sogar einen speziellen Hashtag - #widn oder „Was ich tue

Now" - dass einige Instagrammers ihre Anhänger zu zeigen, verwenden, was sie bis zu in diesem Augenblick (in der Regel auf Antrag eines anderen Benutzers, der sie zu teilen gefragt wird!).

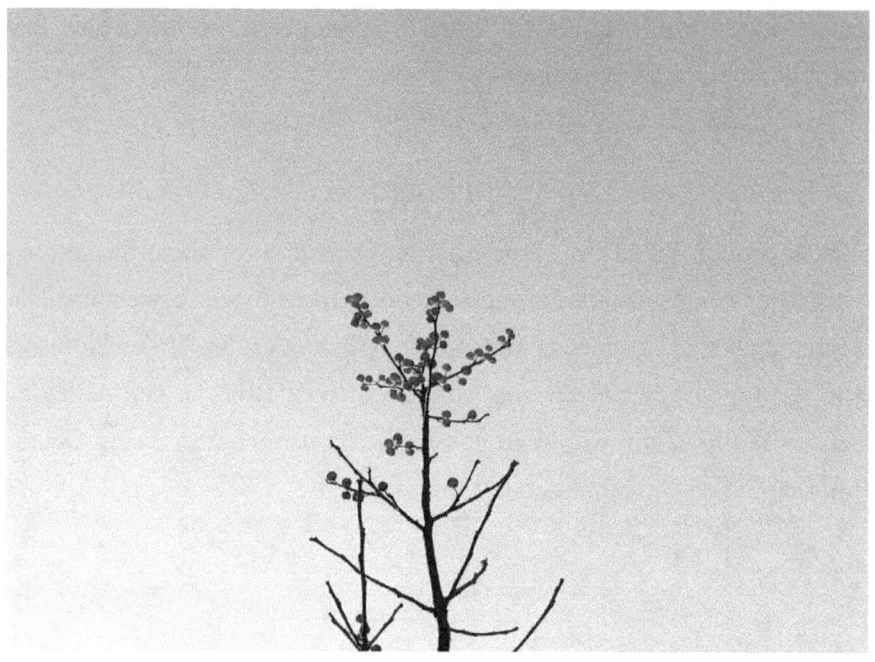

Es mag auf den ersten ein wenig albern erscheinen, wie kleine Dinge zu fotografieren. Aber in unserer Erfahrung suchen Foto würdigen Momente im Alltag macht uns besser Fotografen auf lange Sicht, weil es zwingt uns, zu sehen, zu üben. Außerdem müssen wir zugeben, es ist furchtbar nett der Lage sein, durch unsere Aufnahmen blättern und eine visuelle Aufzeichnung von Momenten haben wir sonst vergessen könnte!

Urlaub und ADVENTURES

Es gibt viele Gründe, Fotos auf Ihren nächsten Urlaub oder Abenteuer zu nehmen: Sie werden coole Dinge tun, die Sie sich erinnern wollen werden, werden Sie optisch durch eine Veränderung der Landschaft inspirieren,

haben Sie mehr Zeit haben für es.

Aber die Chancen sind, wenn Sie wie wir sind, werden Sie die meisten dieser Dinge auf eine der besten Kameras erfassen möchten Sie haben - die Erinnerungen, die Sie erstellen, wenn Sie unterwegs sind sind Spezial und Sie wollen, dass sie gerecht zu werden!

Also, wenn wir reisen, lassen wir unsere Smartphone-Kamera eine Pause machen? Nein, nein, mein Herr, nein Ma'am! Lassen Sie mich Ihnen sagen, warum.

Das Reisen ist ideal für eine Tonne von Gründen (Sie können einige von ihnen hier lesen). Und einer der Großes für uns ist, dass es uns Beziehungen aufbauen hilft - nicht nur mit Leuten treffen wir uns auf dem Weg, sondern auch mit der Familie, Freunden und Freunden werden, auf der ganzen Welt verstreut. Und ein Teil des Grundes, warum wir diese Beziehungen aufbauen können, weil wir in Verbindung zu bleiben - auch nur ein wenig -, während wir weg sind.

ALLTAG MOBILE FOTOGRAFIE

Siehe, mit Fotos von Ihren Reisen teilen, während Sie unterwegs sind, halten Sie Ihre Lieben auf dem neuesten Stand. Sie geben Ihren Freunden die Möglichkeit, Ihre Abenteuer zu genießen und geben Sie Tipps ihre eigene Reise. Und wenn Sie die lokalen Hashtags auf Ihrer Schüsse fallen, geben Sie Einheimische und andere Reisende in der Gegend die Möglichkeit, mit Ihnen zu engagieren. Blättern Sie durch die Fotos mit den Hashtags verbunden sind, und Sie werden herausfinden, was coole Dinge, die andere Menschen in der Region tun - Instant-Reiseführer!

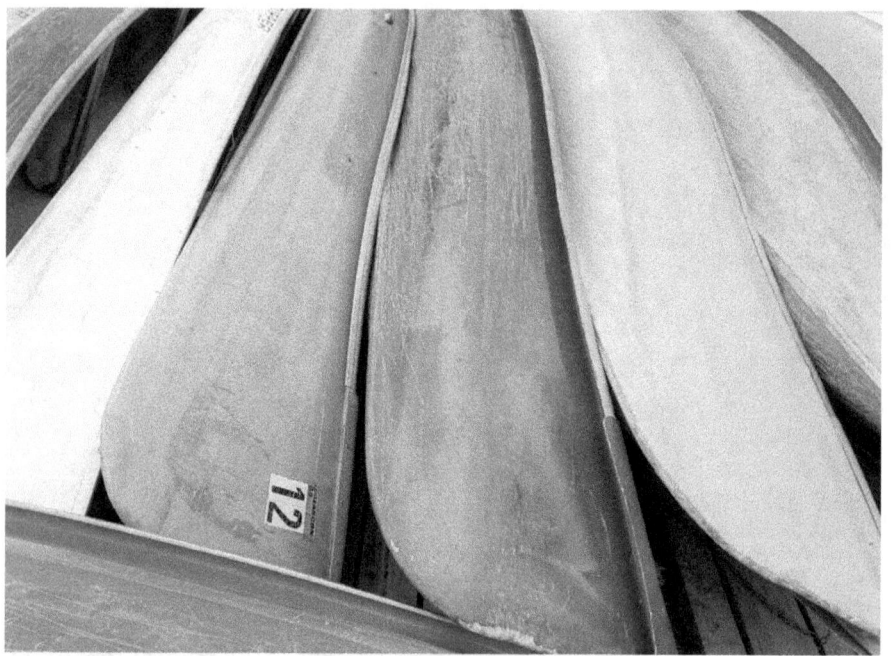

Oben: Bevor wir Alberta Icefields Parkway besuchten, hatten wir jede Menge Fotos davon auf Instagram gesehen. Wenn wir auf einen besonders beeindruckenden Schuss kamen, machten wir eine Notiz von seiner Lage und planen, den Ort zu überprüfen. Das Foto der Kanus oben wurde an einem dieser Punkte gemacht!

Bevor wir Smartphones hatten, alles, was wir versuchen, mit Bloggen

zu halten, während wir weg von zu Hause waren, aber wir kämpften mit ihm. Der Prozess der das Hochladen, Bearbeiten, Exportieren und veröffentlichen unsere Bilder aßen in der Zeit fühlten wir uns sollten wir unsere Umgebung zu erleben und fotografieren werden.

Jetzt, mit Smartphones und Sharing-Diensten, können wir ein Foto machen und hat es online, bearbeiten, mit einer Beschriftung, in einer oder zwei Minuten. Darüber hinaus erhalten wir die alle Bonus Vorteile in einer Online-Community Einstecken, die gerade nicht mit einem eigenständigen Blog existiert.

Also für uns, wenn es unsere Reisen zu fotografieren kommt, nehmen wir einen zweigleisigen Ansatz: Wir mit unserer DSLR schießen so viel wie wir können, sparten den Großteil der Bearbeitung und den Austausch, wenn wir nach Hause kommen. Aber wenn wir über eine Szene kommen wir sofort teilen wollen, schießen wir es mit unserem Telefon zu. (Lauren und Rob haben eine DSLR und Point-and-Shoot mit Near Field Communication, So können sie leicht als auch Aufnahmen von den Kameras über Instagram teilen.)

ALLTAG MOBILE FOTOGRAFIE

Oben: Während auf einer Höhe fliegen, wo große Elektronik entfernt werden mußte versteckt, konnte ich diesen Schuss mit meinem Smartphone greifen.

Und für Zeiten, in denen wir nicht unseren teurer Gang herausziehen - wie wenn es in Gefahr, beschädigt zu werden oder die Situation verbietet richtige Kameras - wir verwenden unsere Telefone exklusiv und sind froh für sie! Ein kurzes Beispiel: Angenommen, Sie in schnappen einige Unterwasseraufnahmen auf Ihrer nächsten Reise interessiert sind, aber kann es nicht ertragen für Ihre DSLR für ein Unterwassergehäuse Einheit zu berappen - ein viel günstiger wasserdichtes Gehäuse für Ihr Smartphone kann machen es möglich!

MICHAELA WILLLOVE

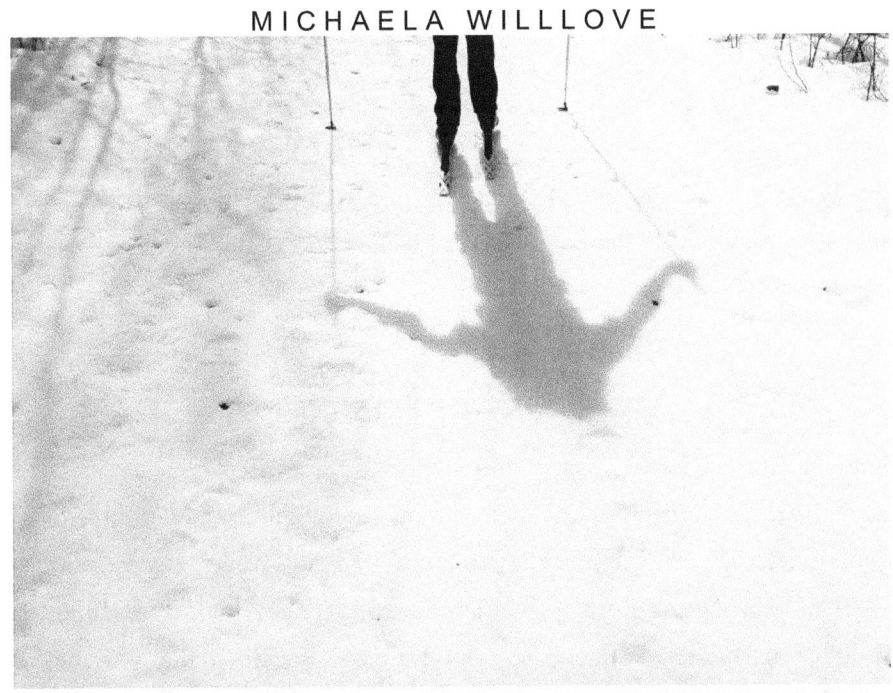

Oben: Ich Langlaufski zum ersten Mal seit langer Zeit ging vor kurzem.

ALLTAG MOBILE FOTOGRAFIE

Mein Ski Partner vorhergesagt (richtig), dass wir eine Menge fallen tun würden, und so verließ ich meine DSLR zu Hause und klebte an meinen Handy-Kamera.

Wir haben einige tolle Sehenswürdigkeiten aufgenommen, die sonst nicht eingetragen gegangen wäre, wenn nicht für unsere treuen Smartphones!

VERANSTALTUNGEN

Heute, wenn Sie ein Ereignis dort besuchen eine gute Chance, dass es seine eigenen Hashtag haben. Hier ist die Idee: Wenn Sie etwas auf Social Media über die Veranstaltung teilen - ein Twitter-Tweet, eine Facebook-Post, ein Instagram Foto - Sie kann es mit dem benutzerdefinierten Hashtag markieren können, so dass andere Social-Media-betriebenen Teilnehmer Ihre nehmen auf das bekommen Veranstaltung. Es ist eine unterhaltsame Art und Weise mit anderen Menschen zu verbinden, die in ähnliche Dinge, wie Sie sind, und zu mehr Augen auf Ihrer Arbeit zu bekommen!

MICHAELA WILLLOVE

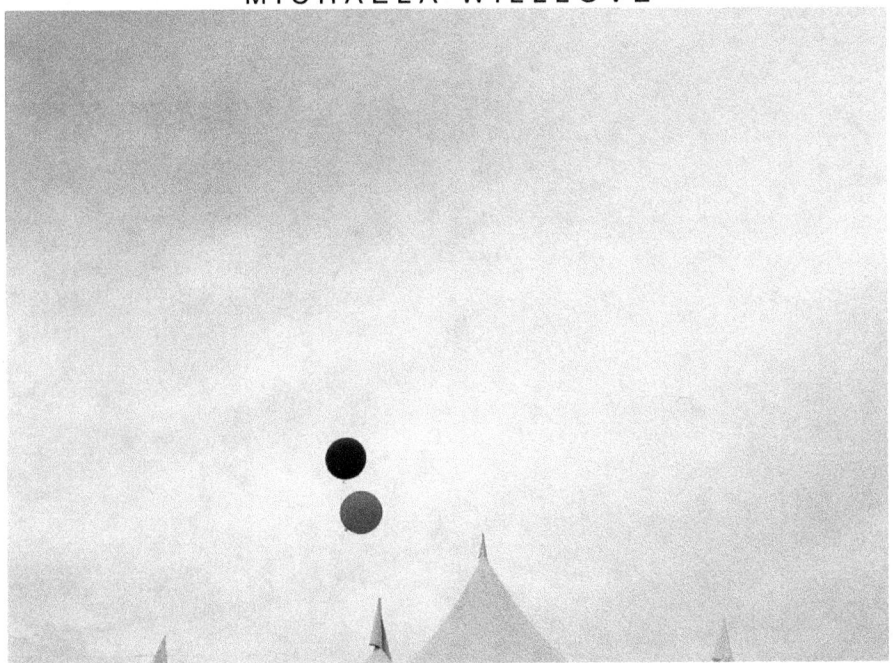

Während Sie und hashtag Bilder der Veranstaltung teilen können, die Sie mit Ihrer DSLR nahm, ist der allgemeine Trend mit ereignisspezifischen Hashtags Telefon Aufnahmen zu veröffentlichen. Und in Fällen, in denen Sie nicht wollen, eine schwere (und wertvolle) Kamera um zu zerren - sagt bei einer Rowdy Musikfestival - Ihre Handy-Kamera perfekt für den Job sein kann.

ALLTAG MOBILE FOTOGRAFIE

Beiden Schüsse in diesem Abschnitt wurden auf dem 2014 Edmonton Folk Music Festival mit meiner Smartphone Kamera aufgenommen werden. Durch die Aufnahme nur mit meinem Handy im Laufe des Wochenfest geopfert ich die Bildqualität (vor allem in der Nacht Schuss), aber rettete mich aus herumzuschleppen und sich Gedanken über meine DSLR.

Achten Sie auf ereignisspezifische Hashtags bei Hochzeiten, Musikfestivals, Fundraiser, Workshops Aufspringen und sogar das gute alte Parteien. Und wenn Sie ein Ereignis der eigenen bewirten und erwarten, dass Ihre Teilnehmer Social-Media-Typ sein, haken sie mit einem einzigartigen Hashtag bis sie verwenden können, wenn sie Fotos von den Feierlichkeiten teilen!

Menschen & Tiere

Wenn Sie ein professioneller Fotograf oder ein begeisterter Bastler sind,

stehen die Chancen, dass Sie einige Aufnahmen von Ihrer Familie und Freunden mit der besten Kamera aufgenommen haben. Die Chancen stehen gut, auch, dass sie einige Ihrer Lieblings-Bilder sein können, weil sie die Menschen in Ihrem Leben erfassen, die Ihnen am wichtigsten sind.

Aber wenn Sie eine jener bewundernswert, engagierte Leute sind, die immer hat, dass die Kamera auf sie die ganze Zeit an der bereit, sind Sie wahrscheinlich nicht so viele Fotos von Menschen nehmen, wie Sie möchten. Vor allem jener offen Momenten, wo es nicht ein bestimmte Grund Ihre sperrige Gang entlang zur Tasche - wie ein kurzer Ausflug in den Park oder ein spontanes Fußballspiel.

So bemühen sich mit Ihrem Smartphone statt. Es ist Ihr Telefon, nachdem alle, so dass Sie wahrscheinlich haben es mit Ihnen auf all diesen Gelegenheiten sowieso! Die Fotos können technisch nicht so stark sein wie sie, wenn Sie Ihre DSLR verwendet werden würde, aber - und hier ist der wichtige Teil - sie da sein. Ziehen Sie Ihr Telefon, lösen Sie bitte den

Schuss, und der Speicher erhalten bleibt.

Wir Menschen sind neugierig Kreaturen. Wir lieben es, einen Blick in das Leben einer anderen Person - und das bedeutet nicht nur zu sehen, was Sie tun und was Sie wollen, aber auch zu sehen, wer du bist und wer du all das teilen. Also, wenn Sie sich für sie, teilen sich die Smartphone-Fotos, die Sie erfassen von Ihren Freunden, Familie und Haustieren - und sich selbst auch!

MICHAELA WILLLOVE

Wir gravitieren persönlich zu Schnappschüssen und kreativere Sachen für unsere DSLRs retten, aber es gibt Tonnen von großen Fotografen zu schaffen beeindruckende Porträts von Menschen und Tieren, die mit ihren Smartphones.

Ganze Gemeinden gewidmet Smartphone Porträts zu teilen haben sich auf sozial-Sharing-Sites entstanden. Sie können sie leicht durch das Betrachten von Fotos finden Sie unter dem Hashtag #portraits vorgelegt, und zu sehen, was andere Porträt bezogenen Hashtags Menschen ihre Aufnahmen hinzugefügt haben. Sie werden sich mit Tonnen von Ideen gehen weg, wie Sie Ihr Smartphone verwenden können große Bilder von Menschen und Tieren zu erfassen.

STRASSENFOTOGRAFIE

Manchmal, als Fotograf, Ihr Ziel ist die Welt um dich herum

ALLTAG MOBILE FOTOGRAFIE

ungesehen zu gehen und einen Moment zu erfassen, die durch Ihre Anwesenheit unverdorben ist. Das ist wirklich das Herz der Straßenfotografie!

Straßenfotografie ist Fotografie, die den Zustand der Menschheit in öffentlichen Plätzen verfügt und erfordert nicht die Anwesenheit einer Straße oder auch die städtische Umwelt."-
Wikipedia

Aber mit einer Kamera um den Hals, kann es schwierig sein, zu mischen, besonders heutzutage, wenn es mehr Fotografen sind da draußen. Die durchschnittliche Person auf der Straße kann den Fotografen der Präsenz mehr abgestimmt sein und eher ihr Verhalten als Folge ändern (zum Beispiel durch höflich aus Ihrem Schuss Schritt-).

MICHAELA WILLLOVE

Oben: Mit dieser Aufnahme habe ich mit der Verwendung meiner DSLR bekam könnte weg, aber mit meinem Smartphone hat mich ein wenig weniger auffällig.

Während wir auf Google warten einen Tarnumhang zu erfinden, wir müssen andere Wege finden, um sich in.

Geben Sie: Das Smartphone. Da die meisten von uns, sie haben - und viele von uns haben sie aus, die ganze Zeit - Menschen können nicht viel Notiz nehmen, wenn Sie es als eine Kamera verwenden. Dabei spielt es keine Unsichtbarkeit garantiert, natürlich, aber es kann einige des Drucks von den Menschen um Sie herum nehmen helfen, so dass Sie mehr in der Lage, dass die unberührte Szene zu erfassen. Und weil es leicht und einfach zu handhaben, kann es auch ermöglicht es Ihnen, Aufnahmen in Situationen zu bringen, wo eine größere Kamera einfach nicht funktionieren würde.

ALLTAG MOBILE FOTOGRAFIE

Oben: Als ich dieses Foto nahm, wurde ich in einer belebten U-Bahn gepackt Auto und hatte eine Hand auf der U-Bahn-Handlauf zu halten (und bewegt sich!). Mit einer größeren Kamera, könnte ich nicht das Bild zusammensetzt möglich gewesen. Ich könnte auch zu viel Aufmerksamkeit auf mich gezogen haben und die Qual der versehentlich den Moment!

Es gibt ein paar Dinge über hier zu denken.
Erstens, Achtung: Nur weil Sie einen Schuss mit dem Telefon nehmen, bedeutet nicht, Sie sollten. Es ist Ihre Aufgabe, darüber nachzudenken, wie Sie Ihr Foto, um die Person beeinflussen können Sie fotografieren, vor allem, wenn Sie beabsichtigen, es zu teilen. Wenn Sie planen, in Straßenfotografie zu erhalten, ist es keine schlechte Idee, die Gesetze in Bezug auf Fotografie und Bild-Sharing in dem Ort zu wissen, wo Sie leben. Wir sagen, dass Sie nicht davon abzuhalten, Fotos zu machen - Straßenfotografie unglaublich wichtig sein kann, nicht zu erwähnen, dass es viel Spaß macht - aber nur als freundliche Heads-up!

Zweitens Qualität: Obwohl einige Smartphone-Kameras beeindruckende Qualität bieten, sind sie immer noch nicht auf einer Stufe mit DSLRs und sogar einige Taschenformat Point-and-Shootings. Wenn Sie Ihre Arbeit drucken, möchten Sie vielleicht die Unsichtbarkeit Vorteile gegen die Qualitätskosten wiegen. Sie können Sie besser finden off in einigen Fällen mit einer richtigen Kamera arbeiten.

LINK-throughs

Wenn Sie einen Blog-Host oder eine andere Art von Website, Smartphone Fotografie und Social-Sharing-Sites können Sie eine bestehende Publikum helfen zu engagieren, und ein neues Publikum zu bauen, für Ihre Arbeit!

Sehen Sie, wenn Sie ein Bild auf eine soziale Sharing-Site zu veröffentlichen, so lange, wie Sie ein offenes Profil haben, so ziemlich jeder auf dieser Website finden kann. Und mit der Hilfe von einigen nachdenklichen hashtagging, können Sie erhöhen die Chance, dass es vor Leuten bekommt, die mögen, was Sie tun.

ALLTAG MOBILE FOTOGRAFIE

Oben: Ein Smartphone Foto von hausgemachtem Eis am Stiel, auf Instagram geteilt Leute zum Essen Blog zu leiten, wo die Rezepte veröffentlicht wurden.

Also, wenn Sie eine große neue Blog-Post veröffentlichen oder neue Bilder zu Ihrem Portfolio, sollten Sie teilt ein relevantes Bild auf einer Social-Sharing-Site wie Instagram zu geben Leuten ein Heads-up. Stellen Sie sicher, dass Sie sie mit einem Link zu Ihrer Arbeit bieten!

MICHAELA WILLLOVE

Die allgemeine Faustregel ist, um sicherzustellen, dass Ihr Bild mit dem Stil der sozialen Sharing-Site kämmt. Für Instagram, bedeutet, dass im Allgemeinen ein Foto mit Ihrem Smartphone geschnappt zu teilen. Wenn Sie können, dann, machen Sie eine Gewohnheit, ein paar Bilder von Ihrer Arbeit auf dem Telefon greifen, für die gemeinsame Nutzung Zwecke.

Es gibt eine feine Linie eifrige Lesern ein Heads-up und Spamming Menschen zwischen geben, so hält ein wachsames Auge auf, wie die Menschen, um Ihre Bilder zu antworten.

ART PROJECTS

Während wir bisher über den Austausch von Fotos in ihrem eigenen Recht gesprochen haben, in diesen Tagen mehr und mehr Menschen nutzen Fotografie - und Bild-Sharing-Sites - ihr nicht-photographisches Kunstwerk zu teilen. Dies gilt insbesondere für Websites, wie Instagram

ALLTAG MOBILE FOTOGRAFIE

und Tumblr (von denen die letztere ist nicht speziell auf Fotos ausgerichtet). In unserer eigenen Instagramming Erfahrung haben wir über Zeichnungen, Gemälde, Papierkunst kommen, gebaut Collagen aus Blumen, berühmt in Playdough gemacht Gemälde (yep, wirklich!) - alle geschnappt und mit dem Künstler Smartphone geteilt!

Oben: Ein Smartphone Schuss eines Papier Papagei - Teil einer Reihe von Papier Tiere Ich habe auf meinem Instagram-Konto wurde zu teilen.

Wenn Sie nicht-Fotokunst haben Sie teilen möchten, sollten Sie Aufnahmen davon neben Ihrer Fotografie zu veröffentlichen, oder ein völlig neues Konto zu Ihrem Handwerk gewidmet schaffen!

MICHAELA WILLLOVE

Oben: Ein Schuss eines fertigen Aquarellmalerei und einen Blick hinter

ALLTAG MOBILE FOTOGRAFIE
die Kulissen Blick auf ein ähnliches Projekt, beide mit meinem Smartphone Kamera aufgenommen wurden.

Während es toll, Ihr Publikum, das fertige Produkt zu zeigen, genießen die Menschen wirklich zu einem Blick auf der hinter den Kulissen Aktion bekommen! Betrachten wir ab und zu Auszoomen, um ein Foto zu komponieren, die Ihren Prozess fängt (oder Ihre mess!). Es ist eine gute Möglichkeit, Ihr Publikum mit Ihrer Kunst zu engagieren und ermöglicht es Ihnen, mit dem Geist des Sharing-Dienstes zu halten, die mehr in Richtung Fotografie ausgerichtet sind.

Bearbeitung auf dem Smartphone

ALLTAG MOBILE FOTOGRAFIE

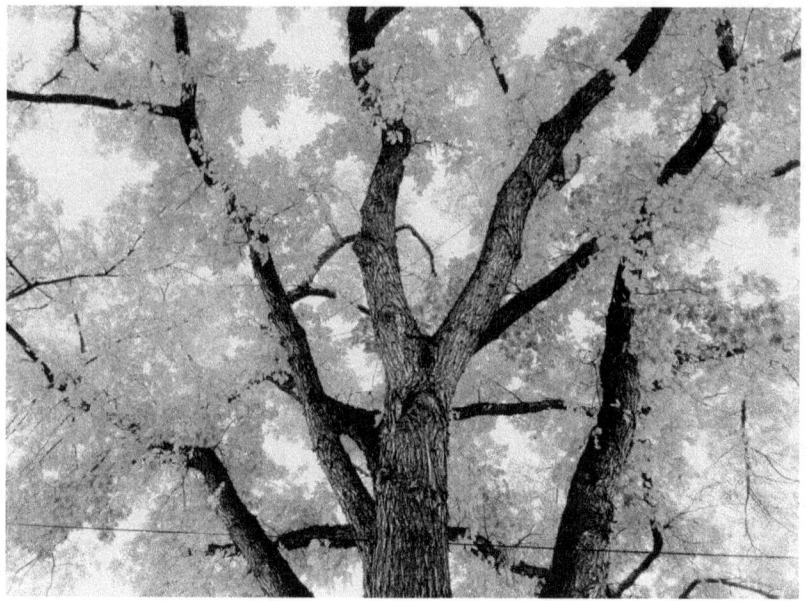

Oben: Ein Schuss von der goldenen Blätter fallen, vor und nach mit der App Cam VSCO bearbeiten.

DIGITAL FOTOS NEED TO BE EDITED ihr Bestes zu suchen - und das ist wahr, ob Sie auf einer DSLR oder einem Smartphone peilen! In diesem Abschnitt geben wir Ihnen ein paar Tipps, wie Sie das Beste aus Ihren Smartphone Aufnahmen zu bringen, ob Sie sie auf Ihrem Telefon oder Ihren Computer bearbeitet hat.

Bearbeitung auf dem Telefon

Cras eine dui bei quam fringilla Konse- quat. Vestibulum ante ipsum primis in faucibus Orci et luctus ultrices posuere cubilia Curae; Duis bei ornare libero. Nunc rutrum volutpat tortor, ein faucibus augue congue nicht. Integer ultricies et magna nec iaculis. Sed tincidunt quis felis vel euismod. Nam pretium elit elementum est ullamcorper DIC- tum. Nullam

dapibus dolor ut lorem hendrerit volutpat. Curabitur vulputate placerat turpis bei luctus. Suspendisse vel aliquam nulla. Nam Tristique ipsum eget cursus sed. Aliquam in adipiscing magna. In quis elit nisi. Donec eu lorem ut nisl adipiscing suscipit eget eu libero.

DIE GRUNDLAGEN

Wenn eines Ihrer Ziele mit Ihrer Smartphone Fotografie ist Ihre Arbeit schnell zu teilen, stehen die Chancen, Sie suchen Ihr Bild zu tun, die Bearbeitung direkt auf Ihrem Handy ein Foto-Editing-App.

Während diese Anwendungen nicht so leistungsfähig wie die auf professionellem Niveau Bearbeitungsprogramme sind können Sie auf Ihrem Computer haben, sie erlauben Sie grobe Anpassungen, um Ihre Bilder, schnell, oft ohne Kosten oder nur ein paar Dollar zu machen.

Es gibt eine Menge Bearbeitung apps eine große Auswahl an Funktionen bietet, und die Mischung verändert sich ständig, so werfen Sie einen Blick auf die Fotobearbeitung Anwendungen im Telefon App Store zu sehen, was beliebt ist. Es kann ein paar Versuche, um eine App, die Sie intuitiv finden aufzuspüren zu verwenden und das enthält die Funktionen, die Sie nach sind.

Eigenschaften redigiert zu achten ist

Heutzutage bietet Apps Unmengen an Möglichkeiten, Ihr ursprüngliches Smartphone Bild zu manipulieren. Hier ein kurzer Überblick über einige der Optionen zur Verfügung. Nach bestem Wissen unseren Erkenntnissen niemand App ermöglicht es Ihnen, all diese Dinge zu tun. Aber die Liste in lesen, sollten Sie ein Gefühl dafür, welche Funktionen Sie wollen, which'll eine große Hilfe sein, wenn Sie Ihre App-Store zu erkunden beginnen und schauen, was jeder Bearbeitungs-App bietet.

Und hey, wenn Sie überwältigt werden oder sind nicht in Bearbeitung

auf Ihrem Telefon, keine Sorgen! Teilen Sie Ihre Aufnahme, wie sie ist, und lassen Sie die Welt wissen, dass Sie für #nofilter gegangen sind. Oder nicht. Völlig Ihren Anruf!

Eigenschaften redigiert zu achten ist

- **Helligkeit**
- **Kontrast**
- **Weißabgleich**
- **Farbtemperatur oder Tönung**
- **Sättigung**
- **Schatten**
- **Highlights**
- **Schärfe**
- **Ernte:**Zum Vergrößern auf einen Teil des Bildes oder das Seitenverhältnis ändern
- **Geradheit**
- **Bildausrichtung**
- **vignettes**
- **Verwischen:** eine flache Schärfentiefe oder Tilt-Shift-Linse zu imitieren
- **Borders:**um Instagram des 1x1 Ernte zu arbeiten und ein anderes Seitenverhältnis beibehalten
- **Border Form:**harte Kanten aus um den Rahmen zu entfernen
- **Text**
- **virtuelle Aufkleber**
- **Collagen**
- **Filter**

POPULAR EDITING APPS

Wenn Sie ein wenig mehr Orientierung zu müssen, welche App zu nutzen, hier ein kurzer Überblick über die wichtigsten Akteure in der Bearbeitung App-Markt (aber stellen Sie sicher, einen Blick auf Ihrem App-Store zu nehmen, um zu sehen, was verfügbar ist - können Sie etwas finden, das zu Ihnen paßt besser!).

VSCO Cam

Dieser Bearbeitungs-App für iOS- und Android-fähige Handys ist eine der beliebtesten da draußen, zum Teil dank seine Auswahl an Filtern (beide kostenlos und bezahlt).

Zusätzlich Filter Anwendung, mit der VSCO Cam App Sie die Grundlagen anpassen können - Helligkeit, Kontrast, Schärfe, Wärme, Farbton (einer der wenigen, die wir gefunden haben, das tut diese!), Ernte und Orientierung. Sie können auch den Ton von Lichtern und Schatten ändern, fügen Getreide oder verblasst, und ein paar andere stilistischen Anpassungen vornehmen.

Es ist sehr viel darauf ausgerichtet, eine bestimmte Ästhetik zu schaffen (die aussehen ausgewaschen, die zur Zeit populär ist) und so können Sie nur, sagen wir, die Highlights take down (keine up-Option) und nehmen Sie die Schatten auf (kein Down-Option).

Über:*Ein einzelnes Foto mit verschiedenen VSCO Filtern angewendet. Im*

Uhrzeigersinn von links oben, die Filter sind: keine Filter (Originalbild), HB2, M5, B5, T1 und A4.

Die Filter kommen aus der folgenden Serie (einige Serie nicht mehr verfügbar sein kann):
HB2 = X Hypebeast VSCOM5 = Subtile FadeB5 = Black & White Moody
T1 = Faded & MoodyA4 = Ästhetische Series

PicTapGo

Das beliebte App können Sie mehrere Filter erstellen individuelle Looks kombinieren, und erinnert sich, was filtert Sie für eine schnellere Bearbeitung gefällt! Für iPhone nur.

instagram

Die meisten Leute denken, kann von Instagram einfach als Sharing-App, sondern erlaubt es auch Sie Ihre Aufnahmen zu bearbeiten. Sie können sowohl nach oben machen und nach unten Anpassungen Helligkeit, Kontrast, Schärfe, Schatten, Lichtern und Wärme (keine Farbtemperatur) und vieles mehr. Sie können auch Filter hinzufügen und einen Teil Ihrer Aufnahme mit ihrer radialen und linearer Unschärfe mit ihrer Tilt-Shift-Funktion verschwimmen.

kein Crop

Wenn Sie Schüsse auf Instagram hochladen, wird erfahren Sie, sehr schnell, dass die App Ihre Bilder auf einem quadratischen Seitenverhältnis beschneidet. Aber sagen Sie nicht wollen, Ihre Aufnahme beschneiden. Sie

erhalten eine App benötigen, die Grenzen auf Ihren rechteckigen Schuss bauen, so dass das Bild und die Grenzen ein Quadrat erzeugt.

Kein Zuschneiden können Sie nicht nur die Form des Schusses halten, sondern auch ermöglicht es Ihnen, grundlegende Änderungen durchzuführen, Filter anwenden, erstellen Collagen, gelten Text - viele Extras werden Sie nicht in einer geraden Bearbeitungs-App finden. Dieses irgendjemandes Android nur, aber es gibt viele ähnliche Anwendungen gibt für andere Betriebssysteme!

Oben: Das gleiche Bild mit zwei verschiedenen Kulturen. Yellow Grenzen wurden hinzugefügt, um die Kanten des Bildes zu zeigen. Auf der linken Seite hat sich das Bild auf dem 1x1 Seitenverhältnis beschnitten worden, die automatisch Instagram gilt. Auf dem rechten Seite hat die No Crop App verwendet weißen Ränder über und unter dem ursprünglichen 4x3 Bild anzuwenden, so dass das endgültige Bild + Grenzen Instagram der 1x1 Anforderung paßt.

Bearbeitung auf dem Computer

ALLTAG MOBILE FOTOGRAFIE

Cras lectus ante, egestas quis blandit nicht, mattis quis metus. Viva-Mus sapien dui, ornare ang massa eget, porttitor gravida tellus. Donec hendrerit posuere placerat. Nulla facilisi. Cras nicht orci bei nisi rutrum sagittis ac congue dolor. Aliquam pellentesque libero sed libero Messer-Suada laoreet. In venenatis dignissim sagittis. Mauris ligula elit, accumsan vel arcu et, dignissim rutrum dolor. Nullam vehicula lacus nunc, sed feugiat ligula semper et. Nunc id massa venenatis magna ornare faucibus quis sit amet arcu. Nam hendrerit mauris vitae urna pharetra lacinia. Aenean blandit nisi quis urna porta, id euismod magna Bedin- Mentum.

Wenn Sie ein leistungsstärkeren Bearbeitungsprogramm als verwenden mögen, was Sie in einem Telefon-App finden, keine Sorge! Laden Sie einfach die Fotos auf Ihren Computer und bearbeiten Sie sie mit Ihrem Bildbearbeitungsprogramm der Wahl.

Wenn Sie die Bearbeitung Ihrer Bilder auf einem Computer neu sind und suchen ernsthaft in sie zu erhalten, empfehlen wir Auschecken[Adobe Lightroom](#)- ein leistungsfähiges und intuitives professionelles Bearbeitungsprogramm. Wenn Sie nicht sicher sind, Sie begehen wollen, können Sie [laden Sie eine kostenlose 30-Tage-Testversion hier](#).

MICHAELA WILLLOVE

Oben: Lightroom können Sie mehr komplexe und subtile Änderungen als eine Bearbeitung in der Kamera-App machen helfen. Wir verwendeten Lightroom die horizontalen und vertikalen Linien zu begradigen, und

machte die Farben durch Erhöhung des Kontrastes, Weiß und Sättigung Pop.

Wenn Sie wollen mit Ihren Aufnahmen mehr kreativ werden - zum Beispiel durch mehrere Bilder in eine Kombination, Entfernen oder Hinzufügen von wichtigen Funktionen, oder das Hinzufügen von Text - check out Adobe Photoshop CC(Oder die Version abgespeckte, Adobe Photoshop Elements).

* * *

MICHAELA WILLLOVE

Verteilen Ihrer Bilder

Einer der großen ZIEHT DER Smartphone-Fotografie ist, dass es

Ihnen, Ihre Arbeit erstellen und gemeinsam nutzen kann - mit Leuten aus aller Welt, wenn Sie wollen - in nur wenigen Sekunden!

Sehen Sie, wenn Sie ein Telefon, das mit dem Internet verbindet, können Sie Ihre Aufnahmen zu allen möglichen Orten hochladen - fotografischer Communities, Social-Networking-Sites, Messaging-Dienste, E-Mails und so weiter.

Es ist einfacher, als Torte dauert nur ein wenig Mühe, um zu beginnen, und die potenziellen Vorteile können sehr groß sein! In diesem Abschnitt werden wir über die Grundlagen gehen, um Ihre Arbeit online zu teilen, sprechen einige der Vor-und Nachteile zu, und erzählen Sie ein wenig über die lebendige Smartphone Fotografie Gemeinden gibt heute.

1 eine Verbindung mit dem Web

Um ein Foto auf einem der wichtigsten Sharing-Plattformen über Ihr Telefon zu teilen, erhalten Sie eine Internetverbindung benötigen. Entweder Wi-Fi oder Datentarif Ihres Telefons (falls Sie eine haben) wird der Trick! Wenn Sie nicht online sind, können Sie nicht teilen.

2 Kennen Sie Ihre Telefon-Plan

Immer tun Sie etwas auf Ihrem Telefon, das Internet-Zugang erfordert - wie Aktien oder ein Foto herunterzuladen, überprüfen Sie Ihre E-Mail oder eine Sicherung auf einem Cloud-Server laufen - Sie etwas namens Daten verwenden.

Typischerweise werden Smartphone-Nutzer eine bestimmte Menge an Daten von ihrem Telefonanbieter erwerben, die, wie viele Daten gibt sie pro Abrechnungszeitraum verwenden kann, bevor sie eine Überschreitungsgebühr ist. Sie werden ein Auge auf halten wollen, wie viele Daten Sie verwenden, um sicherzustellen, dass alle Ihre Bild-Sharing nicht kostet Sie ein Vermögen! Stellen Sie sicher, dass Sie herausfinden, ob auch Fotos per SMS zu senden extra kostet.

- **TIPS Ihre Gebühren niedrig zu halten ***

- **Teilen Sie via Wi-Fi:** Im Allgemeinen home / Business Internet-Pläne ermöglichen mehr Daten als Telefon Pläne, das heißt, Sie sind weniger wahrscheinlich, dass Ihre Daten Zuteilung gehen, wenn Sie über Wi-Fi teilen. Davon abgesehen, sollten Sie wissen, wie viele Daten Sie auf einem Heim-Plan verwenden, und ob die Verbindung sicher ist.
- **Führen Sie automatische Backups Ihrer Fotos über Wi-Fi:** ein Backup ausgeführt wird, kann eine Menge von Daten verwenden, so, wenn Sie ein super-großzügige Daten planen Sie können das Backup speichern, wenn Sie auf das Internet über Wi-Fi verbunden sind. Dass gesagt wird, je länger Sie gehen ohne Ihre Arbeit zu sichern, desto mehr gefährdet sind, können Sie Ihre Fotos zu verlieren. Tun Sie, was Sie bequem mit!

* Sie kennen Ihre Situation am besten, so diese Tipps in Ihrem eigenen Ermessen. Sie sind verantwortlich für alle Gebühren, die Sie entstehen!

3 Orte Ihre Arbeit teilen

Sobald Ihr Telefon mit Internet-Anschluss ist, müssen Sie entscheiden, welche Foto-Sharing-Dienste, die Sie verwenden möchten. Es gibt eine große Auswahl - wir geben Ihnen einen schnellen Überblick über einige der beliebtesten Optionen.

Instagram

Die Grundlagen

Instagram ist bei weitem das beliebteste Sharing-Dienst ausgerichtet vor allem auf dem Smartphone-Fotografie. Ab Dezember 2014 mehr als 300 Millionen Anwender wurden für den Dienst angemeldet, einschließlich täglich Leute, Künstler, Sportler, berühmte Fotografen aus Tonnen von Disziplinen (Mode, Natur, Dokumentation), Talent-Scouts, Marken und vieles mehr.

die Profis

Eines der Dinge, die wir am meisten über Instagram wie ist der Fokus auf Community: Es ist ein echter Schub in Richtung echte Interaktion, auch wenn Sie mit Leuten mit viel größeren Anhängerschaft als deine sich verbinden (wenn auch nicht erwarten, eine Antwort von den Leuten zu bekommen, deren Beiträge bekommen Tonnen von Kommentaren - es gibt nur so viele Stunden an einem Tag sind!). Und obwohl es wird

ALLTAG MOBILE FOTOGRAFIE

Ausnahmen geben, betonen die meisten Leute Positivität und Ermutigung.

Instagram bietet auch Potenzial für Wachstum: Es gibt Unmengen von Geschichten von Menschen, der Entwicklung eines große Fangemeinde auf Instagram und mit erstaunlichen Möglichkeiten kommen, um ihre Art und Weise (und wahrscheinlich noch mehr Geschichten von Menschen, neue Kunden zu finden, der Entwicklung von Freundschaften, und so weiter). Mit so vielen Leuten nun den Service, es ist schwieriger, um Ihre Arbeit zu bekommen bemerkt (obwohl hashtagging kann helfen - mehr dazu in Abschnitt 5).

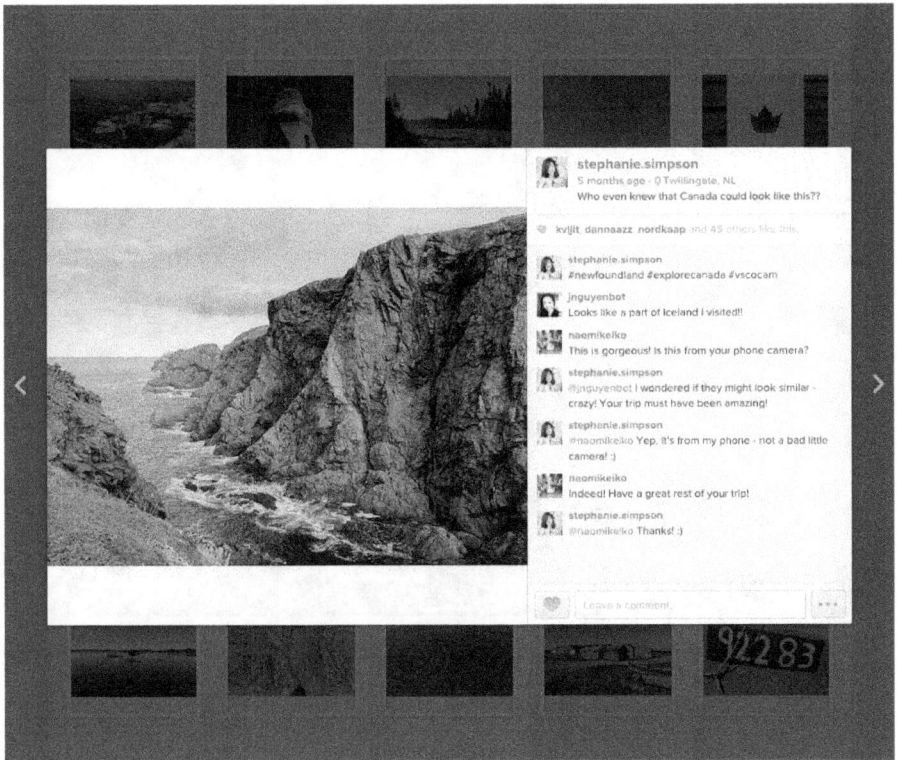

Oben: Fotos auf meinem Instagram-Feed und ein einzelnes Foto mit Kommentaren vergrößert und mag sichtbar.

die Nachteile

Einer der größten Nachteile von Instagram ist, dass für ein Foto-Sharing-App, ist es nicht immer Ihre Fotos sehr gut aussehen. Wenn man, wie in etwa die Hälfte der Instagram-Nutzer, sind Sie ein Android-Gerät verwenden, werden Ihre Fotos ernsthaft komprimiert und die Qualität ernsthaft verschlechtert (iOS Nutzer scheinen nicht das gleiche Problem zu haben). Die Jury ist aus auf, ob das Problem in erster Linie verursacht durch Instagram oder Android, aber so oder so, ist das Ergebnis das gleiche.

Oben: Ein Schuss von einem Protokoll, gerade aus meiner Smartphone-Kamera.

Oben: Die gleiche Einstellung, mit minimaler Bearbeitung, nach dem Instagram veröffentlichen. Beachten Sie, wie viel weniger scharf sie auf das Originalbild verglichen wird.

Einige Leute sind nicht glücklich mit der Instagram Nutzungsbedingungen, Die das Unternehmen Lizenz verleiht Ihre Arbeit zu nutzen (Ihre Nutzung des Dienstes dient als Ihre Zustimmung).

Wie es funktioniert

Erste Schritte mit Instagram gestartet ist einfach: einfach die App herunterladen und ein Konto erstellen. Sie können wählen, ein öffentliches Konto haben, die jeder sehen kann und folgen oder ein Privatkonto, das nur Menschen, die Sie genehmigt haben, können sehen.

Sobald Sie ein Konto haben, können Sie Ihre Fotos zu teilen beginnen - entweder, indem sie in die App über die Kamera-App oder Bearbeitungs-App zuführen oder ein Foto direkt über die App Instagram unter sich. Wenden Sie alle zusätzlichen Änderungen, die Sie möchten, fügen Sie eine Beschriftung oder Standortinformationen zu Ihrem Schuss (which'll Menschen ermöglichen, die Position auf einer Karte zu sehen), und drücken Sie ‚teilen'. Beachten Sie, dass die App nicht ein Speicherdienst ist - es ist nicht eine Bibliothek Ihrer ungeteilten Schüsse hält.

Der Trend geht in Richtung Smartphone Fotos veröffentlichen, aber erwartet, dass eine gute Anzahl von Videos zu sehen, die Aufnahmen mit anderen Arten von Kameras aufgenommen wurden, und nicht-photographisches Material (wie Gemälde oder digitale Kreationen) zu.

Die Kultur der Instagram ist ziemlich entspannt, obwohl einige Leute nach bestimmten Regeln spielen Sie: Tag Fotos, die Sie haben an diesem Tag nicht mit dem Hashtag #latergram oder die Fotos an einem Donnerstag (als „Throwback Donnerstag" - Hashtag #tbt) teilen. Und es versteht sich von selbst: die Erlaubnis erhalten, bevor Sie die Arbeit eines anderen umbuchen.

FLICKR

Flickr ist eine Foto-Sharing-Website, die seit 2004 herum gewesen ist zwar historisch ist es im Allgemeinen in Richtung Sharing Fotografie abgestimmte mehr war, und nicht-Smartphone-Fotografie, ist die Plattform nutzerfreundlicher für Smartphone-Nutzer wird, vor allem mit der jüngsten Aktualisierung der Flickr Smartphone-App. Und wie Instagram, können Sie Hashtags verwenden Ihre Arbeit vor anderen Nutzern zu erhalten.

Wir haben nicht unsere Smartphone-Bilder auf unseren Flickr-Konten (noch) nicht geteilt, aber wir können die Vorteile des Gebens ihm einen Versuch sehen: Die Nutzungsbedingungen sind großzügiger als Instagram ist, ist die Gemeinschaft ernsthaft über Fotografie und die Plattform macht es einfache Nutzung Ihrer Bilder zu lizenzieren. Plus, Flickr ermöglicht es Ihnen, Ihre Bilder auf ihrer Website zu speichern, die Instagram nicht. Eine kostenlose Mitgliedschaft bekommt man ein Terabyte Speicherplatz (und Sie können mehr, wenn Sie also bitte kaufen!). Das ist ein großer Anziehungspunkt!

Ein weiterer Bonus von Flickr: Die Website wurde nun schon seit über einem Jahrzehnt um, so gibt es eine gute Chance, dass es (und Ihre

sorgfältig gepflegte Galerie) nicht nur über Nacht auf Sie verschwinden.

TUMBLR.TWITTER&FACEBOOK

Webseite ähnlich Tumblr, Twitter und Facebook sind nicht speziell auf Sharing-Smartphone Fotografie ausgerichtet, aber sie können eine attraktive Option sein, vor allem, wenn Sie Ihre Social-Media-Nutzung zu optimieren und teilen, Fotos, Nachrichten und Gedanken alles aus einer Hand. Ein paar Worte auf jedem:

tumblr

Tumblr ist eine kostenlose Mikro-Blogging-Plattform, die Sie in Kurzform Blog-Beiträge mit Bildern (Fotos oder aus anderen Gründen), Videos, Gifs und schriftlichen Inhalten erstellen kann. Wenn Sie wollen viel Schreiben zusammen mit Ihren Fotos zu teilen, können Sie das Tumblr-Format zu schätzen wissen, da es auf der Förderung von Bildern über Worte nicht so starr ausgerichtet ist. Es gibt über 200 Millionen Blogs auf der Website registriert, so dass die Gemeinde ist weiträumig (und wahrscheinlich auch

abwechslungsreicher als das, was Sie auf einem Foto, spezifische Website zu finden). Hashtag Ihre Beiträge effektiv, und sie können von einer großen Anzahl von Nutzern gesehen werden!

zwitschern

Twitter ist eine kostenlose Social-Networking-Website, die Sie mit dem Schreiben und Bildunterschriften von nicht mehr als 140 Zeichen gemeinsam nutzen kann. Im Moment ist es viel mehr auf schriftlichen Inhalte ausgerichtet - wie Nachrichten, witze, leben Updates - als Bilder, aber die Kapazität ist dort (und es scheint uns, wie das Unternehmen, das zu betonen versucht, so eine bessere Bild-Sharing-Funktionen können sein auf dem Weg!). Wenn Sie schauen, meist geschrieben Einsichten und Updates zu teilen, mit dem gelegentlichen Bild geworfen, könnte Twitter ein guter Anfang sein. Wie bei den anderen Seiten, die wir über bisher gesprochen haben, können Hashtags effektiv von einigen seiner 284 Millionen aktive Nutzer Ihre Tweets zu sehen bekommen werden.

Facebook

Facebook ist die größte Social-Networking-Website der Welt, mit mehr als 1,3 Milliarden aktiven Nutzer. Die Seite ist eine Art von Social-Media-catch-all, so dass Sie öffentliche und private Nachrichten, Post Artikel und Videos, und teilen Sie Fotos senden - entweder Einzelstücke oder ganze Alben mit Dutzenden von Bildern. (Sie können auch Telefon und Videoanrufe, Instant Messages senden, und eine Reihe von anderen Dingen tun.)

Neben Beiträgen von allen ihren anderen Freunden, und Werbetreibende - Die Dinge, die Sie öffentlich auf Ihre Facebook-Seite veröffentlichen werden in Ihren Freunden News-Feed angezeigt. Als Ergebnis können Sie Ihre Arbeit schnell begraben werden und gehen unbemerkt von Menschen, die sonst an ihm interessiert sein würde - ein großer Nachteil. Allerdings stehen die Chancen, dass, während einige Ihrer Freunde und Familie, die auf den anderen Sharing-Plattformen sein können, fast alle von ihnen wahrscheinlich ein Facebook-Account haben. Also, wenn Sie selbst ein chanceof den Austausch von Bildern mit den Menschen am nächsten Sie haben wollen, müssen Sie auf Facebook sein (obwohl eine per E-Mail-Link zu einem Flickr-Galerie den Trick auch tun würde).

Wenn Sie Ihre Bilder mit Fremden teilen wollen, aber Ihre persönliche Seite privat halten, sollten Sie eine separate Seite zu machen, um Ihre Fotografie gewidmet ist. Beachten Sie aber: Hashtagging nicht widly verwendet oder sehr effektiv auf Facebook, so dass die Chancen Ihrer Seite sind, werden nicht von so vielen Menschen als Instagram oder Flickr-Seite gesehen werden würde, trotz Facebook größere Nutzerbasis.

4 Lesen Sie das Kleingedruckte

Bevor Sie sich für einen Sharing-Dienst anmelden, werden gefragt,

ALLTAG MOBILE FOTOGRAFIE

Sie in der Regel, dass die Service-Bedingungen Zu oder eine ähnlich benannten Politik zustimmen umreißt, was Sie und die Service-Provider können und nicht tun können, als es auf den Dienst bezieht.

Obwohl diese Maßnahmen sind in der Regel in juristischen Jargon lange und geschrieben werden, empfehlen wir auf der Suche unbedingt durch sie sorgfältig durch, bevor Sie Ihre Arbeit durch diesen Dienst starten zu teilen. In einigen Fällen umreißen diese Begriffe, dass Ihre Arbeit durch den Dienst in dem Austausch, die Service-Provider das Recht erhalten, Ihre Arbeit zu nutzen, ohne weitere Genehmigung der Suche nach (Sie Erlaubnis implizit bereitstellen, wenn Sie sich anmelden).

5 Beitrag

Sobald Sie mit einem Sharing-Dienst (oder zwei oder drei) und Sie haben ein Foto, das Sie Leute wollen sehen, einrichten, ist es Zeit, um tatsächlich Ihren Schuss zu teilen!

Dies kann so einfach sein wie Ihr Foto unter, die Anwendung alle

Änderungen, die Sie wollen, und es durch Ihren Sharing-Dienst veröffentlichen. Aber die Chancen sind, dass Ihr Service wird Ihnen ein paar mehr Optionen.

SCHREIBEN

Die meisten, wenn nicht alle, Sharing-Dienste in diesen Tagen geben Ihnen die Möglichkeit, präsentiert zusammen mit Ihren Bildern zu schreiben. Also, bevor Sie Ihren Schuss veröffentlichen, darüber nachzudenken, ob es etwas gibt, Sie wollen den Leuten sagen über das Bild - wie wer es ist oder warum die Szene Ihre Aufmerksamkeit gefangen.

Die Beschriftung für den Schuss oben war einfach: „Wollen wir?" Und lädt die Zuschauer sich in der Szene vorzustellen, immer bereit, den Weg zu wagen, nach unten.

Wenn Ihr Ziel ist Ihre Arbeit im Austausch ein großes Publikum zu

bauen ist, darüber nachzudenken, wie man Worte verwenden kann, um sie zu erhalten, um mehr mit Ihren Bildern zu verbinden (und möglicherweise auch mit Ihnen als Person und Künstler).

Hashtags

Die meisten Sharing-Dienste in diesen Tagen können Sie Hashtags, um Ihre Bilder addieren - Worte oder durch die Anzahl Zeichen voran Sätze (#example) - in der Regel im gleichen Raum, in dem Sie eine Beschriftung oder Beschreibung des Bildes hinzufügen würden. Wenn jemand, dass bestimmten Hashtag sucht, wird Ihr Bild angezeigt (zusammen mit Bild jemand anderes mit dem Hashtag markiert).

Ein Hashtag ist ein Wort oder eine Phrase unspaced mit den Hash-Zeichen vorangestellt (oder Nummernzeichen), #, ein Etikett zu bilden. - Wikipedia

Hashtagging ist eine gute Möglichkeit, Ihre Augen vor einem bestimmten Publikum zu bekommen. Zum Beispiel, viele Marken und Organisationen haben in diesen Tagen nicht nur eine Social-Media-Präsenz, sondern einen Hashtag ihrer eigenen für Fans zu nutzen. Wenn Sie glauben, dass Ihr Bild für sie relevant ist, können Sie ihren Hashtag, um es anzuwenden, um die Chance zu erhöhen, dass sie es sehen. Es passiert nicht oft, aber sie können nur mit Ihnen in Verbindung setzen, um zu sehen, ob sie es umbuchen können oder lizenzieren!

STANDORTINFORMATIONEN

Einige Sharing-Dienste ermöglichen es Ihnen, Standortinformationen, um Ihre Bilder zu befestigen, so Leute auf einer Karte sehen können, wo Sie Ihren Schuss nahm (und damit, auf der Straße, können Sie sich erinnern, wo Sie ging!). Es kann ein Spaß Feature sein, zu verwenden, vor allem, wenn Sie unterwegs sind, aber einige Leute sind nicht bequem, dass viele Informationen zu. Es ist völlig Ihr Anruf!

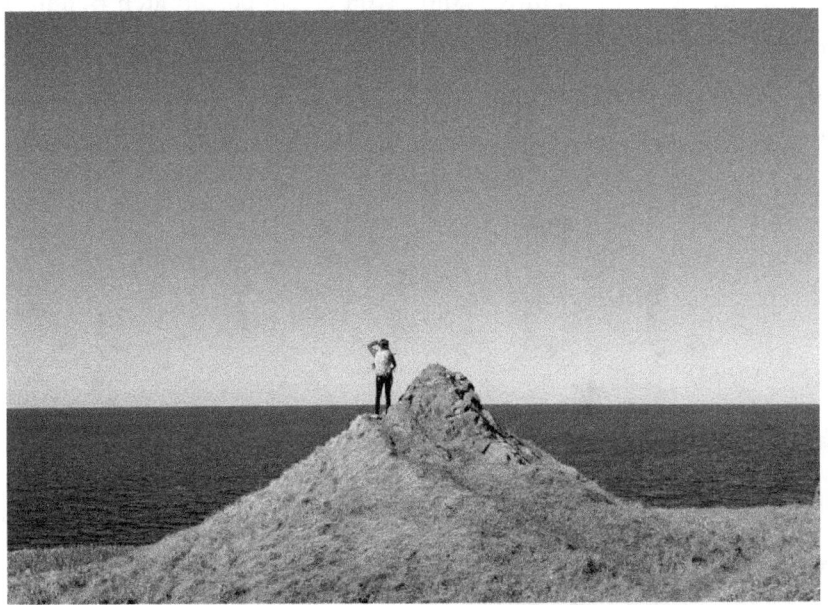

Standortinformationen einschließlich ermöglicht es den Menschen auf einer Karte zu sehen, wo Sie waren, als Sie Ihren Schuss nahm!

POST!

Nachdem Sie all diese Extras berücksichtigt haben, ist es Zeit, Ihr Bild, gehen Sie raus! Wenn Sie schreiben, und wie oft, ist völlig bis zu Ihnen, aber Sie werden schnell ein Gefühl dafür bekommen, was am besten funktioniert - für sich selbst und Ihr Publikum - wie Sie einige Zeit auf dem Sharing-Dienst verbringen.

ALLTAG MOBILE FOTOGRAFIE

6 Interact

Viele Sharing-Dienste in diesen Tagen ermutigen Benutzer miteinander zu interagieren. Je nach Dienst, können Sie in der Lage sein: einen öffentlichen Kommentar auf einem Bild zu verlassen, eine private Nachricht an einen Benutzer senden, fügen Sie Ihren Namen auf eine Liste von Menschen, die ein Bild genossen (von ‚Geschmack' oder ‚hearting'), und melden Sie sich an zukünftige Bilder von einem bestimmten Benutzer zu sehen.

Das bedeutet, dass nicht nur Sie in der Lage mit anderen Leuten Bilder zu folgen und ihnen sagen, was Sie denken - aber sie können das gleiche für Sie tun!

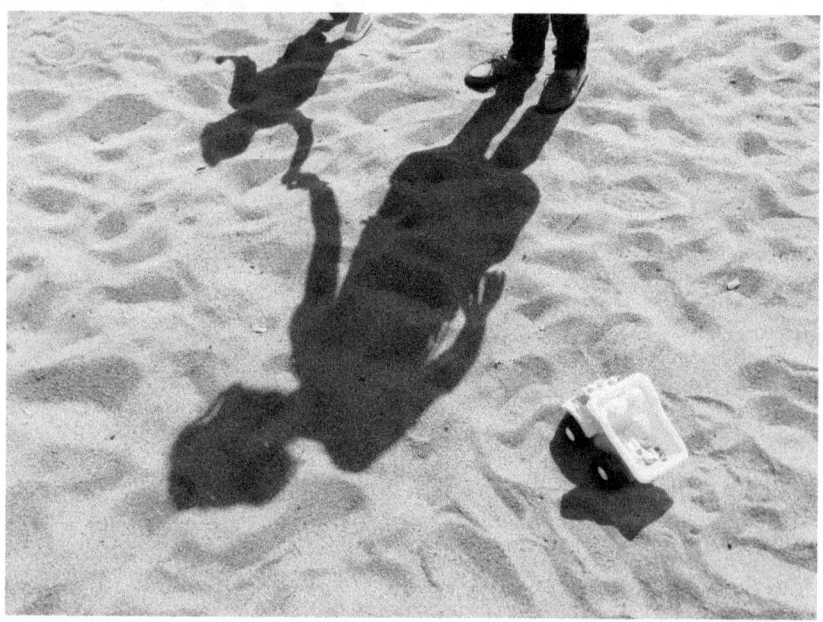

Social-Sharing-Dienste sind ein großartiger Ort, um Verbindungen!

Wenn Sie Feedback erhalten möchten, ist die Etikette auf diese Dienste, dass Sie es auch die Bereitstellung werden sollte, und auch auf Kommentare reagieren. Die Leute sind nicht so offen mit Menschen eingreift, der Eingriff nicht zurück.

Das bedeutet nicht, dass Sie jedes Mal, wenn Sie Feedback zu bekommen hin und her bewegt haben - von jemandem folgenden, der Dir folgt, oder mögen die Arbeit von jemand, der Ihnen gefällt. Aber nicht ignorieren Ihre Freunde und Fans auch nicht!

#7 Der Bigger Picture: Pro & Contra Ihre Arbeit des Teilens

ALLTAG MOBILE FOTOGRAFIE

Nun, da ich ging haben Sie durch die Muttern und Schrauben Ihrer Arbeit

zu teilen, lassen Sie uns einen zweiten nehmen, darüber nachzudenken, warum man sich wünschen kann (oder nicht wollen) Smartphone Fotos online stellen für die Welt zu sehen. Hier sind ein paar von den Profisund

PROS

- Gewinnen Sie neue Kunden
- Machen Sie persönliche und berufliche Verbindungen mit anderen Künstlern (in Ihrer Nähe und auf der ganzen Welt!)
- Halten Sie Ihre Familie und Freunde auf dem neuesten Stand
- Erhalten Sie Feedback zu Ihrer Arbeit
- Direkte Menschen auf Ihre persönliche Website oder Portfolio
- Erstellen Sie ein Gefühl von Verantwortung mehr zu teilen (und üben mehr als Ergebnis)
- Lassen Sie sich von anderen Künstlern ausgesetzt und inspiriert die Plattform
- Erstellen Sie eine visuelle Aufzeichnung Ihres Lebens

CONS

- Öffnen Sie sich, um unerwünschte Aufmerksamkeit oder Kritik
- Öffnen Sie sich für Bild Diebstahl
- Investieren viel Zeit in Dinge, die Sie nicht genießen, wie Untertitelung Ihre Bilder oder die Reaktion auf Feedback
- Kompromiss Ihre Vision, um zu tun, was trendy und mehr positiven Bewertungen, Kommentare oder Anhänger zu gewinnen (es passiert!)
- Keine Garantie, dass die Zeit, die Sie off investieren zahlen

Nachteile.

Es gibt auf jeden Fall mehr Vor-und Nachteile, um Ihre Arbeit zu teilen, aber das sind einige der größten, die wir abgewogen, bei der Entscheidung, ob unsere Smartphone-Fotos zu teilen (und andere Fotos) online. Wir entschieden uns, das alles teilen die richtige Entscheidung für uns. Egal, ob Sie den gleichen Weg gehen oder nicht, ist Ihr Anruf!

MICHAELA WILLLOVE

Halten Sie Ihre Bilder Sicher

STELLEN Die Fotos, die werde auf Ihrem Telefon von sechs Monate ab jetzt: Geburtstagsfeiern und Familienurlaub, ein großes Abenteuer oder zwei, ehrfürchtige Aufnahmen von der Landschaft rund um Ihre Stadt, die kleinen Freuden des Alltags.

Nun stellen Sie fallen Sie Ihr Telefon und es wird nicht wieder starten, egal was Sie versuchen. Oder Sie verschütten Ihr Getränk auf, und es stirbt. Oder Sie verlieren es. Oder es wird gestohlen.

Es gibt eine Tonne von Möglichkeiten, können Sie die Daten auf Ihrem Telefon verlieren. Sie müssen sicherstellen, dass Sie es nicht verlieren - und alle Ihre Fotos - für gut. Sie benötigen ein Backup-System.

CLOUD BACKUPS

In diesen Tagen sind die meisten Smartphones automatisch Ihre Daten (einschließlich Ihrer Fotos) bis zu einem Cloud-Server zurück ... so lange, wie Sie diese Funktion aktiviert ist.

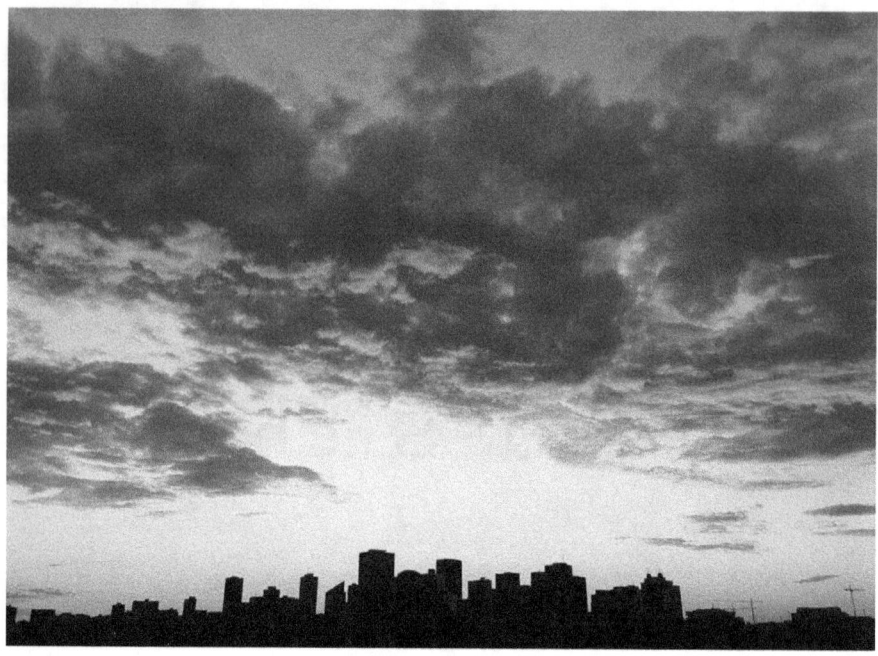

Einige Handys ermöglicht es Ihnen, Ihre Fotos automatisch zu einem Cloud-Server zu sichern!

Halten Sie Ihr Telefon zu überprüfen, um zu sehen, ob es diese Fähigkeit hat und wie sie angepasst werden. Zum Beispiel erlauben einige Telefone Sie angeben, was Sie sichern möchten, und ob Sie nur Backups ausgeführt werden soll, wenn Sie auf Wi-Fi verbunden sind (diese werden Sie sparen vom Essen bis eine Tonne Ihrer Telefondaten).

Zusätzlich zu Ihren Fotos sicher halten helfen, so dass System Ihres Telefons Auto-Backup kann eine ganze Reihe einfacher machen das Leben sollten Sie immer Ihr Telefon vollständig wischen müssen, wie es Ihnen erlauben, können einige Ihrer Anwendungen und Einstellungen mit der Note wiederherzustellen nur ein paar Knöpfe.

OFFLINE BACKUPS (Haben diese nicht außer Acht lassen!)

Wenn es um die Backups geht, gibt es keine Garantie, dass ein System, das Sie verwenden, um Arbeit zu gehen. Die Fotos, die auf Ihrem Telefon gespeichert sind, können ausgelöscht werden. Sie können denken, dass Sie die Sicherung auf einem Cloud-Server, aber es könnte sich herausstellen, dass Sie versehentlich vor, dass die Funktion Alter deaktiviert.

Also, was machst du? Wenn es um die Sicherung Fotos kommt, müssen Sie Ihre Dateien in mindestens drei verschiedenen Orten zu speichern, die Möglichkeit zu minimieren, dass Sie Ihre Daten vollständig verlieren.

Für Handy-Nutzer bedeuten dies, dass zusätzlich zu Ihren Fotos auf Ihrem Handy zu halten und auf einem Cloud-Server, müssen Sie sie auf einem Computer setzen und vorzugsweise auf einer Festplatte oder zwei als gut.

Das bedeutet, dass die Gewohnheit, immer regelmäßig Ihre Bilder (und alle anderen wesentlichen Daten) an den Computer und eine externe Festplatte zu übertragen. Als Plus, wenn Sie regelmäßig Backups Ihrer Bilder auf Ihren Computer und Festplatten laufen, werden Sie in der Lage sein, um alte Aufnahmen von Ihrem Telefon und gratis bis wertvollen Platz für neue Bilder zu löschen!

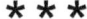

Drucken der Bilder

Eines unserer Lieblings THINGS diese Bilder aus unserem Telefon über Aufnahmen mit unserem Telefon nehmen wird immer und in unsere Hände. Es gibt nichts wie einen greifbaren Druck, die Sie in Ihren Händen halten können!

Mit Smartphone Fotografie in der Popularität wächst, gibt es jetzt viele große Möglichkeiten für Ihre Arbeit zu drucken. Hier sind ein paar, die unser Auge vor kurzem gefangen haben.

Möglichkeiten, um Ihre Smartphone Schüsse drucken

Fujifilm Instax SHARE Smartphone SP-1

Dieser kleine Drucker - es ist nicht viel größer als Ihr Handy - können Sie Bilder von Ihrem Handy zu drucken, drahtlos, auf Instax Film! Es ist ein

bisschen ein Novum, aber wir hatten viel Spaß mit ihm, wenn wir es ausprobiert, und sehen es ideal für Porträtfotografen und jedermann mit kleinen Kindern zu sein. Lesen Sie unseren vollständigen Bericht hier zu sehen, ob es etwas ist, möchten Sie vielleicht Ihr Kit hinzuzufügen.

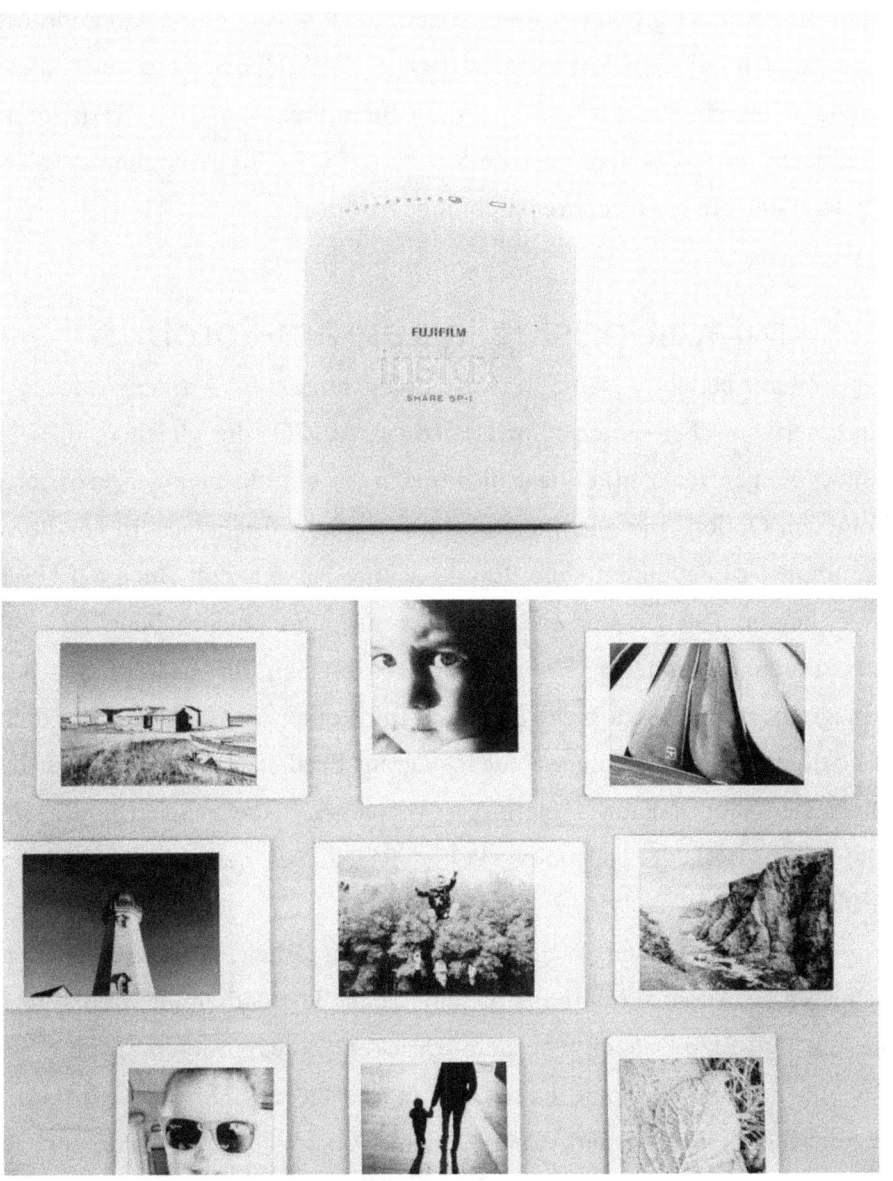

Oben: Der Fujifilm Instax Teile Smartphone Drucker SP-1 und ein paar des Drucks wir von Smartphone-Aufnahmen und DSLR-Aufnahmen

erstellt, die wir unser Telefon übertragen.

Blurb Instagram-Fotobuch

Blurb ist einer der größten Namen in der Self-Publishing und Albumdruck. Jetzt bieten sie Instagram-spezifische Foto-Bücher, die es Ihnen ermöglichen, ein Buch zu machen, die Bilder direkt von Ihrem Instagram-Feed zieht. Ein 60-seitige, 7x7-Zoll-Buch auf US $ 20.99 beginnt (Steuer, Versand und andere Gebühren nicht inbegriffen).

Artifact Uprising Instagram-Fotobuch

Ein weiterer beliebter Name in dem Fotobuchmarkt ist Artifact-Aufstieg - ein amerikanischer Drucker im Besitz von VSCO (die gleichen, die die Anwendungen machen). Wie Blurb bieten sie eine Instagram spezifische Fotobuch-Option, die Sie Ihr Buch mit Bildern direkt aus Ihrem Feed genommen zu bevölkern kann. Ein 40-seitige 5.5x5.5-Zoll-Buch auf US $ 17.99 beginnt (Steuer, Versand und andere Gebühren nicht inbegriffen).

Andere Fotobücher & PrintsIf Sie schreiben Sie keine Fotos auf Instagram, oder wollen nicht Ihr Buch mit komprimierten Bildern füllen (im Allgemeinen, die Schüsse auf Instagram-Feed sind viel kleiner als die Originale auf dem Telefon), versuchen die Schaffung ein foto~~POS=TRUNC oder foto~~POS=TRUNC von den Bildern in voller Größe auf Ihrem Handy.

Wir gehen diesen Weg Fotoqualität zu erhalten, unsere Telefon Schüssen in Adobe Lightroom für eine schnelle Bearbeitung ziehen und sie als Full-Size-Dateien vor dem Drucken zu exportieren. Damit die Qualität des Drucks hoch, halten wir die Größe des Drucks klein - mit unserer 8-Megapixel-Smartphone-Kamera, Druck von 4x6 oder kleiner sah das Beste.

-

Oben: Ein 6x8 Artifact Uprising Buch, mit Smartphone Fotos gemacht. Ich wollte die Bildqualität in dem Buch, um sicherzustellen, so hoch wie möglich war, so stattdessen das Buch mit Bildern der Füllung direkt von Instagram importiert, habe ich in volle Größe Dateien, die ich in Lightroom bearbeitet hatte.

<p style="text-align:center">* * *</p>

Fazit

SMALL OBWOHL es scheinen magein äußerst lohnende Erfahrung sein, können Fotos mit dem Smartphone nehmen. Es kann Ihnen helfen, Ihre grundlegenden Fähigkeiten zu verbessern, erhalten Sie inspiriert, helfen Sie bauen Freundschaften und Arbeitsbeziehungen und für eine visuelle Aufzeichnung der Momente in Ihrem Leben, groß und klein erstellen.

Wir hoffen, dass Sie dieses Handbuch hilfreich gefunden haben, und dass Sie alles, was Sie wissen müssen, ausgestattet fühlen sich nehmen, bearbeiten, freigeben, speichern und drucken ehrfürchtige Aufnahmen direkt von Ihrem Handy.

Wir können nicht warten, um zu sehen, wo Ihr Smartphone Ihre Fotografie nehmen. Es wird grossartig!

Über den Autor

Michaela Willlove, M.Sc. Praktiker ist ein aktiver Engineering und ein Informatik-Buchautor. Vieles kann davon ausgegangen werden, wenn Sie zuerst Michaela sehen, aber zumindest werden Sie herausfinden, sie ist gutmütig und intelligent. Natürlich, sie ist auch vertrauensvoll, respektvoll und idealistisch, aber sie sind weit weniger prominent, vor allem im Vergleich zu Impulsen als auch ungeheuerlich zu sein.

Ihre Gutmütigkeit aber ist es das, was sie ist ziemlich bekannt. Es gibt viele Male, wenn Freunde auf diese und ihre sensible Natur zählen, wenn sie Hilfe brauchen.

Niemand ist perfekt natürlich und Michaela hat weniger angenehme Züge auch. Ihre Treulosigkeit und Negativität ist nicht gerade Spaß zu behandeln auf oft persönliche Ebene.

Glücklicherweise scheint ihre Intelligenz heller an den meisten Tagen. Sie fuhr fort, seine Promotion an der Queen Mary University of London in Human Computer Interaction Feld. Sie schreibt und spricht bei verschiedenen Veranstaltungen in Deutschland und Großbritannien.

Anerkennungen

Wenn Sie dieses Buch gefallen hat, fand es nützlich oder sonst, dann würde ich es wirklich schätzen, wenn Sie einen kurzen Rückblick auf Amazon veröffentlichen würde. Ich lese persönlich alle Bewertungen, so dass ich kontinuierliche-ly kann schreiben, was die Leute wollen.

Nochmals vielen Dank für das Lesen! Bitte fügen Sie eine kurze Übersicht über Amazon und lassen Sie mich wissen, was Sie dachten!

www.ingramcontent.com/pod-product-compliance
Lightning Source LLC
Chambersburg PA
CBHW072148170526
45158CB00004BA/1557